PORTEFEUILLE DU COMTE DE FORBIN

CONTENANT

Ses Tableaux, Dessins et Esquisses les plus remarquables

AVEC UN TEXTE

RÉDIGÉ PAR

M. LE COMTE DE MARCELLUS.

ANCIEN MINISTRE PLÉNIPOTENTIAIRE.

PUBLIÉ PAR M. CHALLAMEL.

LE PORTEFEUILLE DU COMTE DE FORBIN contiendra 45 dessins importants reproduits par nos premiers artistes, et 60 pages de texte. Cet ouvrage est publié en 15 livraisons (2 livraisons par mois). Nous donnerons, dans la dernière livraison, un beau portrait du comte de Forbin. Le prix de l'ouvrage est de 30 fr. papier blanc; 40 fr. papier de Chine.

Papier blanc. Livraison 15. *et Dernière*

Paris

CHALLAMEL, ÉDITEUR, 4, RUE DE L'ABBAYE (au premier).

Chez tous les libraires et marchands d'estampes de la France et de l'Étranger.

1842

Chez le même Éditeur :

PEINTRES PRIMITIFS

Collection de tableaux rapportée d'Italie, et publiée par M. le chevalier ARTAUD DE MONTOR, membre de l'Institut. — Reproduite par nos premiers artistes, sous la direction de M. Challamel.

Cette collection contient la reproduction de 150 tableaux depuis André Rico, de Candie, jusque et y compris un tableau de Pérugin, compositions qui n'ont jamais été gravées; un texte par M. Artaud de Montor accompagne cet ouvrage et vient en rendre l'intelligence facile.

L'ouvrage est publié en 15 livraisons. Il en paraît au moins une par mois au plus deux. Chaque livraison contient 4 gravures ou lithographies, et 4 pages de texte in-4 avec vignettes sur bois.

Prix de la livraison, épreuve, papier blanc, 4 fr. — papier de Chine, 5 fr.

FRANCE LITTÉRAIRE-REVUE

Sous la direction de M. Challamel.

Cette Revue paraît tous les quatorze jours, le dimanche (26 numéros par an); les livraisons de trois mois forment, réunies, un fort volume grand in-8 de 400 pages.

La France Littéraire donne en outre à ses abonnés, dans le courant de l'année, 52 MAGNIFIQUES GRAVURES OU LITHOGRAPHIES. Les huit volumes déjà publiés de la France Littéraire, 80 fr.

PRIX DE L'ABONNEMENT.

POUR PARIS.	DÉPARTEMENTS.	POUR L'ÉTRANGER.
Un an. 40 »	Un an. 46 »	Un an. 52 »
Six mois. 22 »	Six mois. 25 »	Six mois. 28 »

Pour l'Angleterre, 2 liv. sterl. par an. Chaque dessin séparé, 1 fr. — Chaque livraison séparée, 2 fr. 50.

HISTOIRE-MUSÉE
DE LA RÉPUBLIQUE FRANÇAISE

PAR AUGUSTIN CHALLAMEL

AVEC COSTUMES, MÉDAILLES, CARICATURES, PORTRAITS HISTORIÉS
ET AUTOGRAPHES LES PLUS CÉLÈBRES DU TEMPS.

Cet ouvrage est destiné à former le complément indispensable de toutes les histoires de la Révolution française, et formera deux beaux volumes grand in-8, chacun de 400 pages, avec vignettes sur bois imprimées dans le texte : il sera accompagné de 120 gravures, et d'environ 100 fac-simile d'autographes les plus curieux.

L'ouvrage est publié en 50 livraisons ; 50 centimes la livraison.

La livraison est composée d'une feuille de seize pages avec gravures sur bois dans le texte, d'un fac-simile d'autographes et de deux gravures. — 2 beaux vol. grand in-8, 25 fr.

AUTREFOIS
ou
LE BON VIEUX TEMPS

PAR LES SOMMITÉS LITTÉRAIRES

DESSINS

Par Tony Johannot, Th. Fragonard, Gavarni, Ch. Jacque, Émile Wattier.

1 beau vol. grand in-8. Prix, 30 c. la livraison. Le vol., 12 fr.

Pour paraître prochainement,

FLEUR DES FÈVES, 1 volume in-8°, par WILHELM TÉNINT ; — TOINETTE ET MME PALMYRE, 1 vol. in-8°, — et Monsieur LE SOUS-PRÉFET, roman en vers, 1 vol. in-8°, par le même.

Paris. — Imprimerie de Ducessois, 55, quai des Grands-Augustins, près le Pont-Neuf.

PORTEFEUILLE

DU

COMTE DE FORBIN

« Monsieur le Comte de Forbin réunit le double
« mérite du peintre et de l'écrivain ; l'*ut Pictura*
« *Poesis*, semble avoir été dit pour lui. Nous pou-
« vons affirmer que dessinés ou écrits, ses tableaux
« joignent la fidélité à l'élégance. »

Châteaubriand. Mélanges littéraires. Ch. xxi, p. 137.

CHEZ LE MÊME ÉDITEUR.

Charles Barimore et Œuvres inédites du comte de Forbin. 1 beau vol. in-8. Prix. 5 »

Voyage dans le Levant; par le même. 1 beau vol. in-8. Prix 5 »

Souvenirs de la Sicile; par le même. 1 beau vol. in-8, avec une gravure. 5 »

Souvenirs de l'Orient; par M. le comte de Marcellus. 2 beaux vol. in-8. 15 »

Vingt Jours en Sicile; par le même. 1 vol. in-8. Prix. 5 »

Album du Salon 1843. Collection des principaux ouvrages exposés au Louvre, reproduits par les premiers artistes, texte par M. Wilhelm Ténint. Pap. blanc. 24 »
 Papier de Chine. 32 »

Album du Salon 1842. Collection de dessins, et texte par le même. P. blanc. 24 »
 Papier de Chine. 32 »

Album du Salon 1841. Collection de dessins et texte par le même. P. blanc. 24 »
 Papier de Chine. 32 »

Album du Salon 1840. Collection de dessins, et texte par M. Augustin Challamel, préface par le baron Taylor. 24 »
 Papier de Chine. 32 »

Album Cosmopolite. Choix des collections de M. A. Vattemare, d'après les dessins des principaux artistes de l'Europe. (Cet album, dédié aux artistes de tous les pays, se compose de plus de deux cents sujets historiques, religieux, paysages, marines, etc.) Magnifique volume in-folio Papier blanc. 150 »
 Papier de Chine. 240 »

Peintres Primitifs. Collection rapportée d'Italie par M. le chevalier Artaud de Montor, membre de l'Institut, reproduits par nos premiers artistes sous la direction de M. Challamel. (Cet ouvrage contient plus de cent sujets en 60 planches).
 Papier blanc. 60 »
 Papier de Chine. 70 »

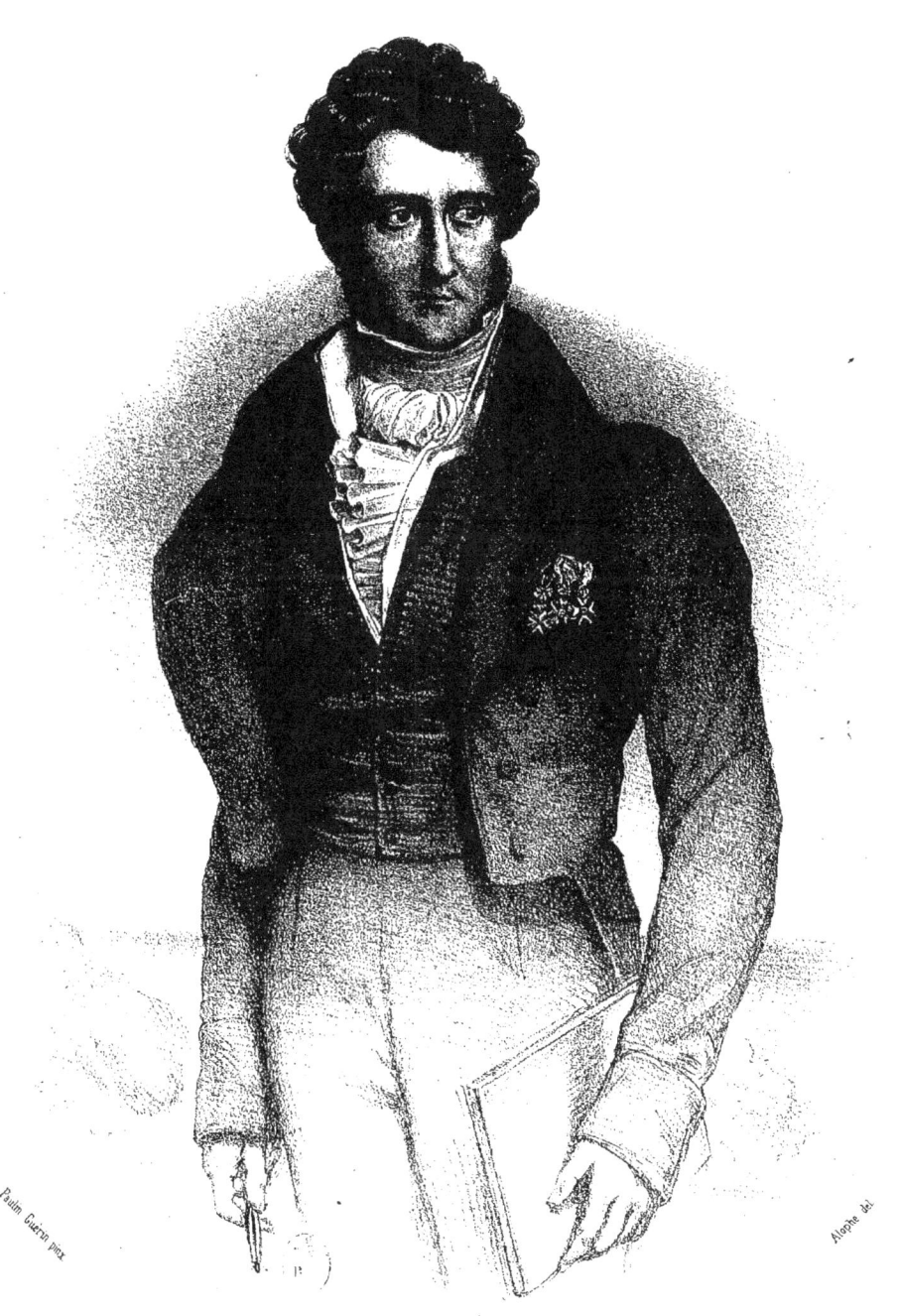

LE COMTE DE FORBIN.

PORTEFEUILLE

DU

COMTE DE FORBIN

DIRECTEUR GÉNÉRAL DES MUSÉES DE FRANCE,

CONTENANT

SES TABLEAUX, DESSINS ET ESQUISSES

LES PLUS REMARQUABLES

AVEC UN TEXTE

RÉDIGÉ

PAR M. LE COMTE DE MARCELLUS,

ANCIEN MINISTRE PLÉNIPOTENTIAIRE.

PUBLIÉ PAR M. CHALLAMEL.

PARIS
CHALLAMEL, ÉDITEUR, 4, RUE DE L'ABBAYE

DCCCXLIII

IMPRIMÉ CHEZ DUCESSOIS, 55, QUAI DES AUGUSTINS.

TABLE DES MATIÈRES.

Notice Biographique	III
Le Campo Santo	1
Porte de l'Église du Saint-Sépulcre.	2
La Danse de l'Almée de Béni-Soueyf.	3
Inès de Castro	4
Une Vue de Cumes	6
Vue de Jérusalem.	8
Stella Matutina	9
Ruines de Milo	11
Une Scène de l'Inquisition.	13
Porte d'Éphraïm	ibid.
Le Quartier Juif à Jérusalem.	15
M. Drovetti.	16
Bords du Nil	17
Clarens	18
Vue de Jéricho.	19
Une halte d'Arabes Bédouins.	21
Le Château de La Barben	22
Entrée des Sépulcres des Rois et des Juges.	25
Une Tempête.	26
Vue de Saint-Jean-d'Acre	28
Jaffa.	29
Damiette.	30
Intérieur du Palais de la reine Jeanne.	31
Une femme d'Alexandrie.	32
Intérieur d'un jardin à Constantinople.	33

Cyané et Anapus à Syracuse 34
Une Vue de Messine. 35
Ramlé, l'ancienne Arimathie. 36
Femme de l'île de Santorin. 37
Chapelle du Saint-Sépulcre. 38
Fontaine de Salon . 39
Entrée du Bazar à Athènes. 40
L'ancien Temple de Salomon. 41
Chemin de Jérusalem à la mer Morte. 42
Porte de l'hôpital de Sainte-Hélène ibid.
Casino à Rome. 43
Gonzalve dans l'Alhambra. 45
Tombeaux de la Vallée de Josaphat. 46
Ruines en Italie. 47
Maison d'un Pécheur à Baïa 48
La Mort de Pline . 49
Le Pont d'Avignon. 50
Santa-Maria-Novella à Florence. 51
Ruines de l'Abbaye de Sylvacane ibid.
Les Obélisques de Luxor. 53
Une Bastide en Provence. 54
Le Cloître de Saint-Sauveur à Aix. 55
La Via Appia. 56

NOTICE BIOGRAPHIQUE.

Une notice historique sur M. le Comte de Forbin, rédigée avec autant d'exactitude que de goût par son compatriote le compagnon de sa jeunesse, et l'un de ses plus fidèles amis, M. le Vicomte Siméon, a été lue à l'Académie des Beaux-Arts le 27 mars 1841, et imprimée à la suite de la séance.

Après cet écrit où les talents variés du comte de Forbin, sa vie militaire et artistique, son habile direction des Musées de France, et la grâce de son caractère et de son esprit sont si justement appréciés, nous avions pensé n'avoir rien de mieux à faire que d'en présenter le résumé à nos lecteurs, quand nous avons découvert au milieu des manuscrits de M. de Forbin, une courte et modeste *biographie* tracée par lui-même. La voici :

« Louis-Nicolas-Philippe-Auguste, Comte de Forbin, est né au château de la Roque d'Antheron en Provence, le 19 août 1777. Il éprouva, dès sa première jeunesse, les plus douloureuses peines de cœur. Après le siége de Lyon, où il combattit à côté de son gouverneur, qui y perdit un bras, et où un domestique fidèle de

sa famille fut tué près de lui, il vit périr sur l'échafaud révolutionnaire son père et son oncle. La fortune entière de sa famille ayant été confisquée ou anéantie à cette époque, il fut sauvé de la misère et de toutes ses suites si fatales à cet âge, par les soins de M. de Boissieux de Lyon, excellent dessinateur, également célèbre par ses ouvrages et par ses vertus.

« Les premières impressions du jeune Forbin avaient indiqué un grand éloignement pour le service de la marine, auquel il était destiné, comme presque tous les gentilshommes fils cadets des familles de sa province, et, en même temps un goût très-vif pour la peinture qui s'est perpétué jusque dans les dernières années de sa vie. Ce goût et le désir de terminer une éducation négligée au milieu de tant de sanglantes vicissitudes, l'amenèrent à Paris, où il appela près de lui M. Granet, son plus cher et son plus ancien ami; tous deux, ils entrèrent dans l'atelier de David, et travaillèrent ensemble sous ce grand-maître : ainsi fut cimentée entre ces deux fils de la Provence une affection qui, les rapprochant sans cesse, devait les unir plus fortement chaque jour, et ne finir qu'avec eux.

« En 1799, compris dans la seconde levée de la conscription, M. de Forbin fut incorporé dans le 21ᵉ régiment de chasseurs à cheval ; et bientôt à la faveur de son nom, des malheurs si peu mérités de sa famille, et par l'influence de quelques amis communs, le simple cavalier épousa en Bourgogne une riche et belle héritière, fille unique de M. le comte et de madame la comtesse de Dortan, née Damas.

« Deux ans après, il passa dans le 9ᵉ régiment de dragons, et interrompit alors une première fois sa carrière militaire, pour se livrer tout entier à la peinture qu'il alla étudier en Italie, en-

couragé qu'il était par ses premiers ouvrages exposés au Louvre dès 1796, et loués déjà par David et par Gérard. Il fut nommé en 1805 chambellan de S. A. I. et R. la princesse Pauline Borghèse, et rentra activement dans l'armée. Attaché alors à l'état-major du maréchal duc d'Abrantès, il fit la première campagne de Portugal, où il reçut la croix de la Légion-d'Honneur pour une action d'éclat; il servit ensuite sous les ordres du maréchal duc d'Istrie pendant la campagne d'Autriche terminée par la paix de Schœnbrunn. A cette époque, dégoûté de la cour, il donna sa démission de chambellan, et se rendit une seconde fois en Italie où il se livra exclusivement à sa passion pour les arts.

« Revenu à Paris en 1814, peu de temps après la rentrée du roi Louis XVIII, il y terminait son tableau de la *Mort de Pline* pendant les Cent-Jours. Il fit partie de l'institut en 1816, et dans la même année, fut nommé directeur général des Musées de France.

« M. de Forbin avait écrit dans sa jeunesse quelques pièces pour les petits théâtres oubliées aujourd'hui comme tant d'autres, et un roman intitulé *Charles Barimore*, à qui une sorte de chaleur, et une certaine vérité de sentiment, valurent quelque réputation. Il entreprit en 1817 le voyage du Levant, et en 1820 celui de la Sicile qu'il a publiés tous les deux.

« Depuis, devenu successivement lieutenant-colonel, chevalier de l'ordre de St-Michel, commandeur de la Légion-d'Honneur, gentilhomme honoraire de la chambre du Roi, et membre d'un grand nombre d'Académies, il s'est uniquement consacré aux fonctions difficiles de la direction des arts en France, et à son penchant toujours aussi prononcé pour la peinture, cherchant, par des tentatives beaucoup trop multipliées sans doute, à

exécuter bien imparfaitement lui-même les conseils qu'il donnait aux autres par devoir comme par affection. »

C'est là que finit ce que M. de Forbin a raconté si naïvement de lui-même. Nous imiterons sa noble réserve; ce n'est pas à nous que les liens du sang attachent de si près à sa personne, qu'il peut appartenir de mêler des louanges à nos si justes et si amers regrets; et, d'un autre côté, notre modestie obligée pourrait nous rendre inexacts. Laissons parler un peintre éminent qui fut l'émule, le collègue, l'ami, le protégé, ainsi qu'il veut bien le dire lui-même, du Comte de Forbin; et, écoutons M. Paul de La Roche, lequel, comme s'il n'était pas assez riche de ses propres chefs-d'œuvre, s'affiliant à l'illustre race de nos grands peintres, a mérité comme eux un de ces éloges où le directeur-général des Musées savait mettre à la fois la plus piquante finesse et le plus spirituel enjouement.

« Le talent chez les Vernet, disait M. de Forbin, est un ma-
« jorat, une sorte de substitution qui témoigne de la fidélité
« des mères, et fait pour eux du fauteuil académique un meu-
« ble de famille. »

Voici ce dernier et pieux hommage adressé par M. de La Roche à la mémoire de M. le Comte de Forbin :

« S'il eût suffi d'une affliction sincère et de regrets bien profonds pour parler dignement de M. de Forbin, j'aurais hautement revendiqué ce douloureux honneur. Mais, je le sens, le cœur tout seul ne peut s'acquitter d'une tache si difficile. Ce n'est donc pas ici un académicien survivant, essayant de louer l'académicien

qui n'est plus; c'est un artiste reconnaissant qui vient payer sa dette personnelle à l'homme illustre dont il déplore la perte. Je n'oublierai jamais que c'est du Comte de Forbin que j'ai reçu les premiers éloges donnés à mon premier ouvrage : c'est encore à lui que j'ai dû le premier travail qui m'a fait sortir de la gêne et de l'obscurité. J'étais alors sans aucun autre appui à un âge où on n'ose guère ; et je n'avais de titres à ses bontés que mon zèle et ma jeunesse. Mais ce fut assez pour me valoir sa protection changée depuis en un vif sentiment d'amitié que la mort seule a pu rompre.

« Ce que M. de Forbin a fait pour moi avec cette grâce qui le caractérisait, il l'a fait aussi pour bien d'autres qui, comme moi, avaient besoin d'être encouragés au début, et soutenus dans le cours de notre commune carrière. C'est ainsi que le directeur général des Musées de France comprenait la haute mission confiée à ses soins : son amour pour les arts lui inspirait le patronage le plus bienveillant envers les artistes ; et nul ne le quittait sans en avoir obtenu souvent une grâce, toujours une espérance ou une consolation. Je laisse à de plus habiles, je le répète, l'appréciation des talents si variés qui distinguaient M. le comte de Forbin. Pour moi, j'ai voulu seulement faire entendre la voix fidèle de la reconnaissance et rendre un dernier hommage à celui qui, dans son importante position, se montra constamment l'interprète éclairé de nos besoins et de nos idées, en même temps que le zélé défenseur de la dignité de notre art.

« PAUL DE LA ROCHE. »

Maintenant, dans le cimetière de la ville d'Aix en Provence, à l'endroit consacré à la sépulture de la famille de Forbin, s'élève

une tombe de plus; sur le marbre qui la domine sont gravés ces mots:

HIC, VENERANDAM JUXTA MATREM, JACET,
LUDOVICUS-NICOLAUS-PHILIPPUS-AUGUSTUS,
COMES DE FORBIN-LABARBEN.
QUI,
PRÆCLARIS ATAVIS EDITUS,
INGENIO, CORPORIS ET ANIMI DOTIBUS,
MORUMQUE ELEGANTIA PRÆSTANS,
EGREGIUS PICTOR, SCRIPTOR INSIGNIS,
NEC INGLORIUS MILES,
ARTES EXIMIAS QUAS IPSE PRÆSUL EXCOLUIT,
DIRAM POST TEMPESTATEM VIX ENATANTES,
AD PORTUM REDUXIT, SERVAVIT,
ET IN DIFFICILLIMIS TEMPORIBUS,
PER ANNOS VIGINTI QUINQUE FELICITER DIREXIT.
NATUS ANNO MDCCLXXVII, OBIIT ANNO MDCCCXLI.

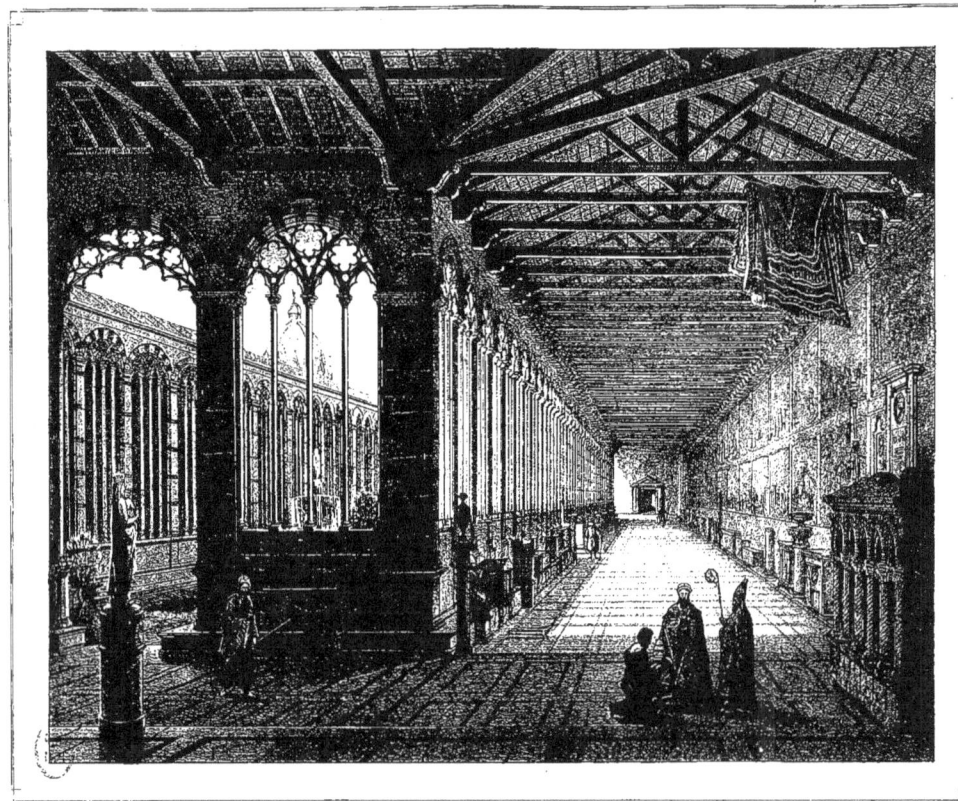

LE CAMPO-SANTO.

LE PORTEFEUILLE
DU
COMTE DE FORBIN

LE CAMPO-SANTO.

I quelques jours plus calmes et plus heureux ajoutés à une vie agitée eussent permis à celui dont nous offrons les ouvrages au public, de présider lui-même au choix de ses dessins, et de les commenter avec la merveilleuse intelligence des arts et le style élégant qui lui appartenaient, voilà sans doute l'œuvre de son pinceau qu'il eût placée en tête de toutes ses autres œuvres. Puis-je mieux faire que de le laisser parler lui-même, et de répéter après lui ce qu'il me racontait pendant notre commun séjour en Toscane, à son retour de Pise, dont il ne se lassait pas de visiter les saintes merveilles?

« C'est là, me disait-il, que l'imagination se nourrit de hautes pen-
« sées et de nobles souvenirs, l'art de précieuses observations, l'âme
« d'émotions pieuses. Sous ces voûtes qu'éleva l'architecture renais-
« sante, près des gothiques sculptures et des tombes des vieux chré-
« tiens qui font du cimetière pisan le plus étrange musée du monde;
« dans ces germes vigoureux de la peinture qui percent le sol de la
« barbarie et laissent pressentir de prochaines fleurs, je ne sais si, au
« milieu de bien des traits informes et d'ébauches incomplètes, il faut
« plus admirer le Triomphe de la mort, le Jugement et l'Enfer, créa-
« tions inspirées par le terrible Dante au bizarre et inventif *Orgagna*,
« ou les essais grecs à demi de *Buffalmacco*, ou la sévérité de *Memmi*
« dans la vie miraculeuse de Saint Renier, ou la riche composition et

« la variété de *Benozzo*, et son histoire sainte, ou surtout dans les mal-
« heurs de Job, le naturel et la noble simplicité de *Giotto*. Puis, lors-
« que, fatigué bien plus que rassasié de ces études sérieuses, je cher-
« che à récréer mes yeux et mon esprit, je regarde la gracieuse danse
« des noces de Jacob et de Rachel, la rusée *Vergognosa*, ou bien ce
« troubadour, enfant de la Provence, ma patrie, qui vient charmer de
« ses lais poétiques les petites cours des tyrans italiens, et me rap-
« pelle qu'artiste et gentilhomme provençal moi-même, je déploie
« chaque soir mon portefeuille devant les Bourbons de Lucques, le
« grand-duc de Toscane et les princesses de la maison de Savoie.

« Enfin, m'asseyant sur le gazon qu'entourent ces saints portiques,
« je pense à cette terre qui le fait verdir, terre de Palestine apportée
« par les chevaliers pisans, et dérobée à cette Jérusalem que j'ai vue
« aussi.

« C'est ainsi que le Campo-Santo se mêle aux souvenirs et aux
« vicissitudes de ma vie ; et si j'essaie de le retracer dans sa funèbre
« magnificence, ce n'est pas que je lui demande un exercice pour la
« main du peintre ; je n'y cherche qu'une jouissance pour la mémoire
« du voyageur. »

PORTE DE L'ÉGLISE DU SAINT-SÉPULCRE.

« Advançons donc le pas, et nous acheminons vers ce lieu sainct et
« sacré ; considérons toutes ses parties d'un œil curieusement attentif.

« Nous verrons premièrement, à l'entrée de ce monument qui est
« constituée vers le midi, une grande place pavée de pierres bien
« polies, en un des coins de laquelle sont les prisons de la ville.

« Nous verrons le frontispice de ce temple orné de si belles colonnes
« de marbre, deux de chaque côté, et deux au milieu, qui portent une
« double corniche richement élabourée de feuillages délicats et de
« figures agréables.

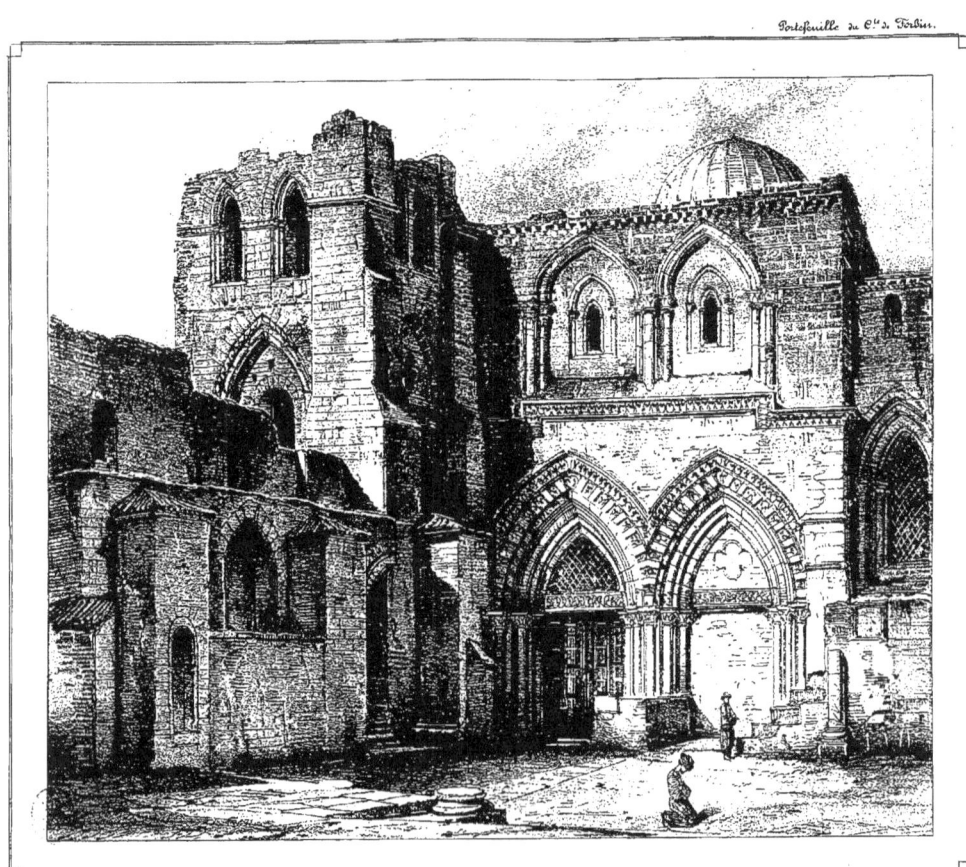

ENTRÉE DE L'EGLISE DU ST SEPULCRE.

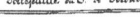

LA DANSE DE L'ALMÉE.

« Si nous levons les yeux en haut, nous verrons au côté gauche du
« portail une belle tour, qui jadis servait de clocher aux beaux et am-
« ples fenestrages enrichis de colonnes de marbre et de porphyre.
« Mais devant que d'entrer dans ce temple sainct, il faut demander
« congé au gouverneur de la ville ; car c'est lui qui en est le portier,
« et qui non-seulement ne se contente pas d'en garder les clefs, mais
« de plus, il scelle la porte du grand sceau de son office, afin que per-
« sonne ne soit si outre-cuidé d'entrer là-dedans sans sa permission
« et licence sur peine de la vie [1]. »

A cette description où l'on retrouve la naïveté et l'enthousiasme des vieux pèlerins, je crois ne devoir rien ajouter ; mais je montre seulement du doigt le fanatique musulman, que le peintre, habile et spirituel observateur des mœurs orientales, représente tournant le dos à la tombe de Dieu dont un seul mur le sépare, pour le faire agenouiller dans la direction de la Mecque, vers la tombe du prophète éloignée de deux cents lieues.

LA DANSE DE L'ALMÉE DE BÉNY-SOUEYF.

Bény-Soueyf est une de ces haltes insignifiantes que le voyageur, chagrin d'avoir quitté les merveilles de la cité tumultueuse des Kalifes, et impatient d'atteindre les ruines muettes de Thèbes, doit subir dans le cours de sa lente navigation : heureux quand des almées même rustiques viennent interrompre par un riant épisode le monotone itinéraire.

Certes, on ne reconnaîtra pas ici ces brillantes improvisatrices du Caire, qui promènent dans les sérails et dans les riches cafés leurs danses et leurs séductions. Ce n'est qu'une almée errante, cherchant à plaire à des Fellah fatigués du labeur des champs, à quelques indo-

[1] Le Bouquet sacré, composé des plus belles fleurs de Terre Sainte ; par le père Boucher, p. 226.

lents Arabes, à des soldats albanais, et peut-être au Turc, seigneur de Bény-Soueyf, qui la regarde du haut de sa forteresse ombragée d'un palmier.

Et cependant il me semble que, dans cette esquisse des mœurs modernes, reparaissent encore quelques traces des mœurs d'autrefois. La danse trop vive de l'*abeille*, si bien décrite par M. le duc de Raguse, dans le précieux volume qu'il nous a donné sur l'Égypte, n'est-elle pas l'image d'Io piquée par le frelon vengeur, qui la poursuivit jusque sur ces mêmes rives du Nil, où elle fut honorée comme une déesse [1]? Et ces pantomimes d'Io furieuse et de l'amoureuse Ariadne, ne peuvent-elles, sous d'autres noms, charmer aujourd'hui les fils de l'Orient et du désert?... « Non, jamais, répond le rigide philosophe de Lucien;
« jamais avec ma longue barbe et mes cheveux blanchis, je ne con-
« sentirai à m'asseoir au milieu de ces femmes et de ces spectateurs
« insensés, pour applaudir à tant de gestes voluptueux, et pour en-
« courager une telle mollesse [2]. »

INÈS DE CASTRO.

« Le beau tableau de l'*Exhumation et du couronnement d'Inès de Castro*,
« par M. le comte de Forbin, parut avec éclat au salon de peinture,
« il y a quatre ou cinq ans. Ce sujet, si terrible et si neuf, était fait pour
« tenter également un artiste et un littérateur; et le peintre ingénieux
« qui l'a choisi pouvait mieux que personne le traiter de deux ma-
« nières; un double talent lui permettait, s'il l'eût voulu, un double
« succès. »

A ces lignes qui précèdent la nouvelle d'*Inès de Castro*, dictée à M^{me} de Genlis par la vue du tableau que nous avons sous les yeux, nous ajou-

[1] Nunc Dea Niligenâ colitur celeberrima turbâ.
Ovide, Métam., liv. I, v. 747.

[2] LUCIEN, Dialogues des Morts.

INÈS DE CASTRO

terons seulement quelques souvenirs. Cette œuvre si remarquable était la production favorite du peintre qui la créa, comme elle est l'objet de notre prédilection.

Ici, tout parle à l'âme; les longues voûtes d'un cloître solitaire, cette haute et sainte architecture, un ciel d'azur, ces arbustes qui cherchent l'ombre sous de brûlants climats, ces fontaines pures et transparentes, et surtout cette scène si noble et si profondément mélancolique qui inspira les plus beaux vers de la langue portugaise.

> Telle qu'à peine éclose, une fleur bocagère,
> Par les folâtres mains d'une jeune bergère,
> Pour orner ses cheveux, cueillie avant le temps,
> Perd avec son parfum ses reflets éclatants,
> Et périt de sa tige à regret séparée ;
> Telle apparaît Inès froide et décolorée ;
> Sous la main de la mort son doux regard s'éteint ;
> Et la pâleur succède aux roses de son teint.
> <div align="right">Traduction de M. Ragon.</div>

« Les jeunes filles de Mondego en garderont une longue mémoire :
« Elles pleureront sa mort obscure ; et, comme en souvenir éternel,
« ces eaux limpides recevront des amours d'Inès qui ont passé là, leur
« nom qui dure encore... Voyez quelle source fraîche arrose les
« fleurs [1] ! »

[1] « Assi como a bonina, que cortada
Antes do tempo foi, candida, e bella,
Sendo das maos lascivas maltratada
Da menina que a trouxe na capella,
O cheiro traz perdido, e a côr murchada.
Tal està morta a pàllida donzella,
Seccas do rosto as rosas, e perdida
A branca e viva côr, co'a doce vida.
« As filhas de Mondego a morte escura
Longo tempo chorando memoraram.
E, por memoria eterna, a fonte pura...
O nome lhe pozeram que ainda dura,
Dos amores de Ignez, que alli passaram.
Vede que fresca fonte rega as flores! »
<div align="right">Camoens, Lus. c. III., st. 134 et 135.</div>

O combien cette délicieuse poésie et cette touchante peinture invitent à rêver! Que d'amour et de douleur dans cette pompe royale et funèbre! Ne croit-on pas entendre sortir de la bouche de don Pèdre, ces paroles, qu'un ancien tragique espagnol, imitateur du célèbre portugais Ferreira, fit applaudir sur les théâtres de la Péninsule?

« Inès, ce n'est pas ainsi que je voulais te couronner; mais, puisque
« je ne l'ai pu, sois au moins couronnée dans la tombe; et vous tous
« qui êtes là, baisez la main défaillie de mon bel ange envolé! Je serai
« moi-même son héraut. Silence, écoutez, silence! — Voilà l'Inès
« récompensée, voilà la reine infortunée de Portugal qui fut digne de
« régner même après la mort. »

UNE VUE DE CUMES.

Si jamais à Naples, dans les beaux jours de ce printemps qui commence à la fin de l'automne, vous avez voulu vous associer aux plaisirs de la population joyeuse, et demander avec elle aux ondes du lac Fusaro les huîtres, sans rivales en Italie, que le Lucrin a perdues avec sa vieille renommée gastronomique; il vous souvient peut-être de ce sentier tracé à peine aux pieds de l'*Arco-Felice*, que vous avez gravi pour contempler du haut de l'imposante ruine les rivages solitaires de Cumes.

Là, d'abord, vos regards ont erré sur la grande mer qui baigne à la fois la pointe de Gaëte et la base sulfureuse du mont Épomée. Vous avez aperçu à l'horizon, comme une ligne brune sur l'azur des eaux, le petit archipel de Ponza; et côtoyant la grève où blanchissent les vagues, votre souvenir s'est reposé sur Linterne, témoin des dernières années de Scipion. Quoi donc! ces oliviers sauvages et ces myrtes touffus seraient-ils les rejets des mêmes arbustes plantés, dans son exil volontaire, par le vainqueur de l'Afrique? Et plus près, ce lac qui s'allonge vers les marais de *Patria*, aurait-il usurpé le canal creusé par Néron?

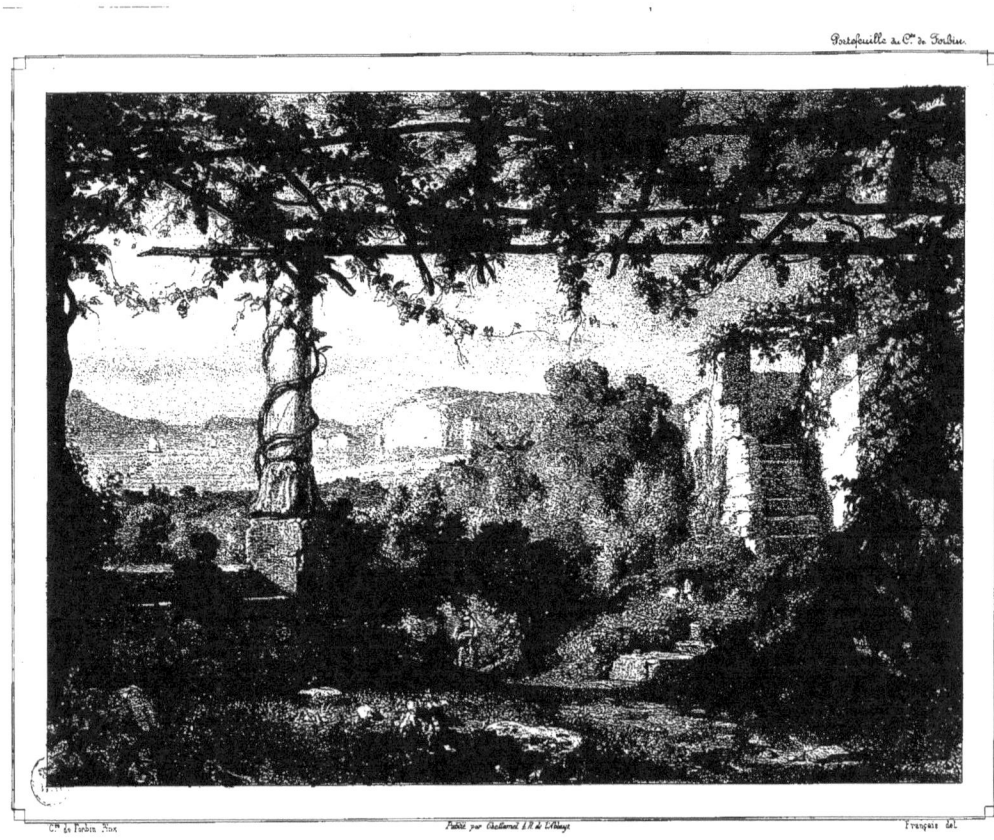

VUE PRISE A CUMES.

Enfin, au milieu de ces mémoires des temps romains, votre curiosité s'arrête sur les débris plus antiques encore de Cumes, son amphithéâtre oublié, et sa forteresse moderne croulant sur le roc caverneux, nommé l'antre de la Sibylle ; temple aux cent portes et aux cent voix jadis[1] ; aujourd'hui grotte escarpée et muette où quelques chèvres reposent le soir[2].

Puis quand, après de tristes méditations sur la fortune et son inconstance, vous descendrez de votre observatoire, n'oubliez pas en regardant Pausilype et le Vésuve que, pour s'entasser entre ces deux montagnes, les générations des hommes, inconstantes aussi, ont à jamais abandonné la fille de l'Eubée et de l'Éolie.

Vous le voyez, l'opulente cité grecque n'est plus qu'un bois désert. Quelques cabanes, isolées sur la colline, comme celle qui est sous vos yeux, cachent, sous les pampres de leur informe péristyle, les vieux décombres dont leurs murs sont formés. Les royaux sangliers que réunit la chasse des princes, habitent seuls les taillis marécageux de Cumes ; le sable amoncelé par les flots a comblé ses ports ; et la mer qui a vu sa gloire, semble gémir maintenant sur sa plage désolée.

Ainsi l'avait prédit elle-même son antique sibylle : « Cumes, disait-elle dans les derniers feuillets qu'elle jetait aux vents, Cumes l'insensée périra ; et la sibylle restera morte sous ses ondes prophétiques[3]. »

[1] Ostia centum
Undè ruunt totidem voces
<div style="text-align:right">Virgile. En. Liv. 6.</div>

[2]Ubi Fatidicæ latuère arcana Sybillæ
Nunc claudit saturas vespere pastor oves.
<div style="text-align:right">Sannazar. Élég. liv. II.</div>

[3] Ὀλεῖται
Κύμη δ' ἡ μωρὰ σὺν νάμασι τοῖς θεοπνεύστοις
Ἀλλὰ μένει νεκρὰ ἐν νάμασι κυμαίοισιν.
<div style="text-align:right">Sybillina Orac. Liv. v.</div>

VUE DE JÉRUSALEM.

> « En véritable peintre, M. le comte de Forbin a
> « saisi le moment d'un orage, et c'est à la lueur
> « de la foudre qu'il nous montre la cité des mira-
> « cles. »
>
> (Châteaubriand, Mél. litt., t xxi, p. 382.)

O vous, femmes pieuses et recueillies, âmes souffrantes, qui soupirez pour Jérusalem; vous dont les pensées, échappant aux tristes réalités de la vie, franchissent les mers, et vont s'arrêter sur la tombe de Jésus; venez avec moi vers cet ermitage, d'où, plus heureuse que vous, Pélagie, lasse du monde et des pompes d'Antioche, contempla si longtemps la sainte cité. Voilà Jérusalem telle que votre cœur l'a rêvée!

Et vous, voyageurs aux terres orientales, pour retrouver le plus précieux souvenir de votre pèlerinage, avancez avec moi sur la montagne des oliviers; voilà Jérusalem telle que vos yeux l'ont vue!

> Ecco apparir Gierusalem si vede
> Ecco additar Gierusalem si scorge.

Et d'abord, ce profond ravin qui vous sépare de la ville, c'est la vallée de Josaphat; ce lit des eaux maintenant poudreux, c'est le torrent de Cédron; ces rares ombrages, ce sont les oliviers de Gethsémani, qui donnent aujourd'hui leurs noyaux pour les chapelets des pèlerins; vieux rejetons des mêmes oliviers qui virent les souffrances de Notre-Seigneur. Ensuite, après ces pierres tumulaires de tant de nations qui veulent mourir à Jérusalem, viennent les remparts crénelés, ouvrage des derniers vainqueurs, puis la mosquée d'Omar, cachant, sous quelques palmiers et de nombreux portiques, le sol où fut le temple de Salomon.

A droite, sous le nuage qui brunit le ciel, est la colline de Sion que ne renferme plus l'enceinte rétrécie de la cité; là, où finit ce même nuage, paraissent la tour des Pisans et les ruines du palais de David.

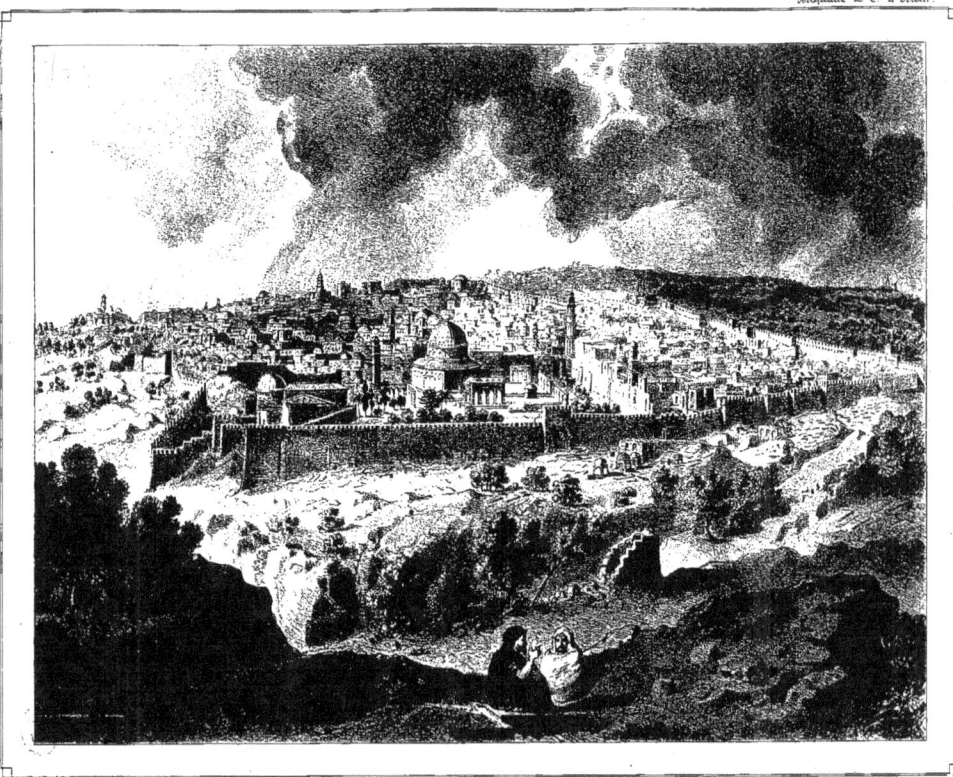

VUE DE JÉRUSALEM PRISE DE LA VALLÉE DE JOSAPHAT

STELLA MATUTINA.

A gauche, hors des murs, commence après les grottes de Jérémie, le désert traversé par les routes de Samarie et de Damas, non loin des sépulcres des juges et des rois.

Enfin, dans le centre de la ville désolée, l'œil peut suivre, à la ligne des tours et dans l'intervalle de quelques édifices, la *Voie douloureuse*, et la remonter jusqu'à ces deux coupoles couvrant de leurs voûtes massives et rajeunies la vieille et divine tombe.

Chrétien dont le cœur bat sous l'émotion de tant de pieux souvenirs, arrête-toi, médite et prie :

« Tu ne saurais marcher dans cet auguste lieu,
« Tu n'y peux faire un pas sans y trouver ton Dieu. »

STELLA MATUTINA.

L'airain pieux qui résonne
Rappelle au Dieu qui le donne
Ce premier soupir du jour ;
Tout vit, tout luit, tout remue,
C'est l'aurore dans la nue
C'est la terre qui salue
L'astre de vie et d'amour !

Mais tandis, ô mon Dieu, qu'aux yeux de ton aurore
Un nouvel univers chaque jour semble éclore,
Et qu'un soleil flottant dans l'abîme lointain
Fait remonter vers toi les parfums du matin ;
D'autres soleils cachés par la nuit des distances,
Qu'à chaque instant là-haut tu produis et tu lances
Vont porter dans l'espace à leurs planètes d'or
Des matins plus brillants et plus sereins encor.
Oui, l'heure où l'on t'adore est ton heure éternelle :
Oui, chaque point des cieux pour toi la renouvelle ;

> Et ces astres sans nombre épars au sein des nuits,
> N'ont été par ton souffle allumés et conduits
> Qu'afin d'aller, Seigneur, autour de tes demeures,
> L'un l'autre se porter la plus belle des heures,
> Et te faire bénir par l'aurore des jours,
> Ici, là-haut, sans cesse, à jamais et toujours [1].

Ces beaux vers furent écrits à Florence en même temps que l'esquisse de ce charmant tableau y fut tracée; le peintre et le poëte, qui s'aimaient l'un l'autre, se seraient-ils donc inspirés d'une pensée commune?

Oh! c'est bien là une scène d'Italie! il semble que sur ce sol paisible, loin des dissensions des hommes, sous ce ciel sans nuage, à l'aspect de cette grande et riche nature, création privilégiée du Seigneur, l'âme plus recueillie s'élève plus promptement vers lui. Ce cloître *où viennent mourir les derniers bruits du monde* [2], ces religieux qui, sous un costume austère, se consacrent presque toujours sans regrets à une vie d'isolement et de sacrifices; les fleurs et les fruits de cet heureux climat, dons précieux de celui qui nous donna tout, cette mer immense où paraît une barque lointaine agitée des vents; enfin, cette douce Madone, étoile du matin, qui n'abandonne jamais ceux qui l'implorent : tout porte à la rêverie comme à la prière dans cette sainte solitude.

> Le cœur brisé par la souffrance,
> Las des promesses des mortels
> S'obstine, et poursuit l'espérance
> Jusqu'aux pieds des sacrés autels!
> Le flot du temps mugit et passe,
> L'homme passager les embrasse
> Comme un pilote anéanti,
> Battu de la vague écumante,
> Embrasse au sein de la tourmente
> Le mât du navire englouti! [3].

[1] Lamartine. Harmonie III. — [2] *Id.* Méditation XXVI. — [3] *Id.* Harmonie III.

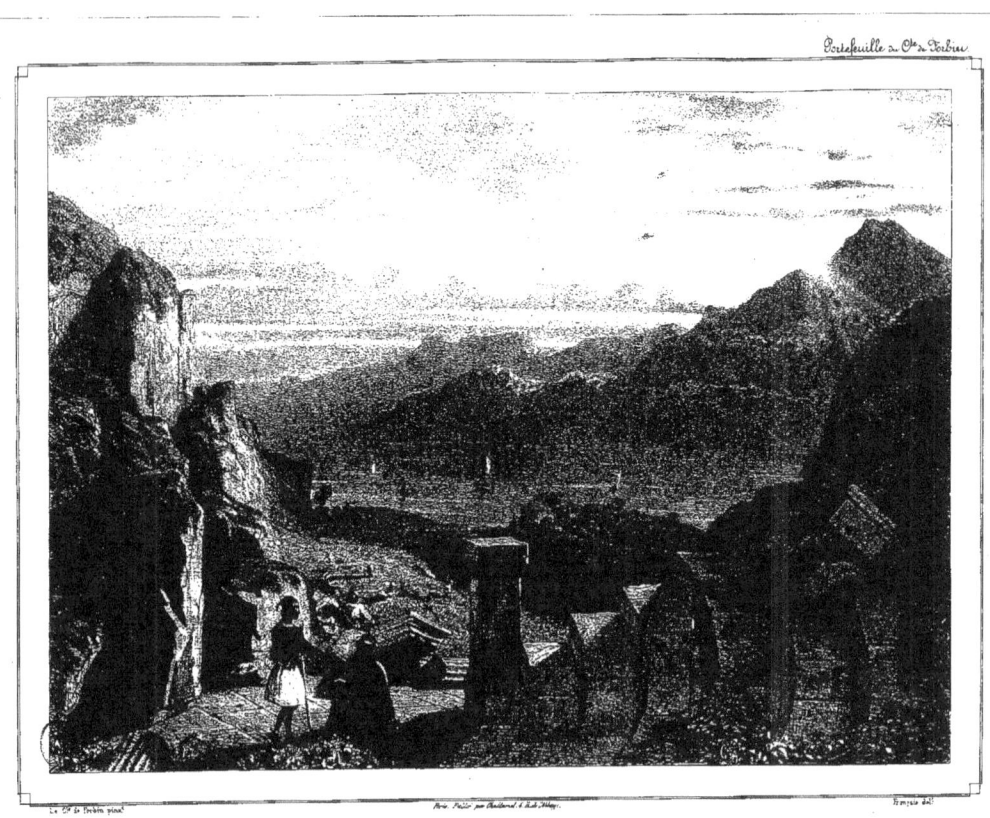

RUINES DU THÉÂTRE DE MILO.

RUINES DE MILO.

Voilà bien l'antique Mélos, son théâtre de marbre blanc inachevé, ses monts volcaniques, sa rade profonde, asile certain des navigateurs de l'Archipel contre le tumulte des flots. Mais ce qu'on ne peut apercevoir dans ce dessin d'un si grand effet, c'est le petit champ du pauvre Yorgos, situé sur le revers de la montagne, et la niche de l'Église chrétienne, qui me cédèrent en 1820 la fleur du Louvre, cette Vénus victorieuse dont M. de Forbin devint à son tour le gardien et l'admirateur enthousiaste.

Qu'il me soit permis, au milieu des nuages de l'encens consumé chaque jour aux pieds de mon idole, de choisir et de dégager de la foule le tribut d'un habile appréciateur des arts, M. Jules Janin. Chaque fois, en effet, que la sculpture grecque passe sous sa plume et revient à sa mémoire, l'habile critique semble s'incliner plus profondément devant celle qu'il appela le premier la fille d'Homère et de Phidias.

« La Vénus de Milo, dit-il, se distingue surtout des autres statues
« grecques, en ce que celles-ci expriment presque toutes des qualités
« exclusivement physiques. Ainsi, le Laocoon, c'est la douleur phy-
« sique ; la Diane chasseresse, c'est l'activité physique ; le Gladiateur,
« c'est la souplesse et l'agilité du corps ; l'Hercule, c'est la force ;
« l'Antinoüs comme les Vénus, c'est la volupté ; la Vénus de Milo,
« c'est bien aussi la volupté ; mais une volupté plus chaste, plus spiri-
« tuelle, plus idéale ; c'est, si l'on veut, la tendresse et l'amour d'une
« divinité ; mais ce n'est point l'amour sensuel. L'artiste inconnu qui
« a taillé ce chef-d'œuvre dans le marbre, après l'avoir rêvé dans
« sa pensée, avait certainement au cœur quelque grande et triste
« passion qui poussait son génie vers les choses futures... Ce n'est
« point la femme de l'antiquité et de l'Orient, consacrée et soumise

« aux plaisirs de l'homme ; c'est la femme après son émancipation,
« avec la liberté de son amour et l'indépendance de sa personne, telle
« que le monde moderne l'a pressentie. Voilà pourquoi la Vénus de
« Milo, bien plus universellement comprise de tous, va droit au senti-
« ment de la foule, et nous paraît supérieure à toutes les Vénus anti-
« ques[1]. »

O Vénus! charme de mes yeux et de mon souvenir, pardonne si l'aspect de l'île qui te vit briller et renaître m'a rappelé ma conquête[2], et si lorsque tu viens de quitter en ma faveur les ondes de Milo, j'ose répéter ce que te disait Homère, « *quand le souffle humide du zéphyre te* « *portait sur la molle écume des vagues.* »

« Les Heures mènent la belle et majestueuse Vénus vers les immor-
« tels ; ceux-ci l'accueillent en la contemplant, lui présentent la main ;
« et chacun eût voulu conduire en sa maison une si jeune et si chaste
« épouse, tant ils admirent la beauté de Cythérée!... Salut, déesse aux
« yeux noirs et au doux sourire[3]. »

Eh bien! c'est aux flancs de cette montagne qui porte encore les marbres du théâtre, mais bien loin derrière nous, que se trouva la belle statue. Elle avait été dans sa nudité originelle déesse chez les Grecs ; sous la conquête romaine, impératrice chargée de colliers d'or ; enfin, sainte Vierge sous les chrétiens ; et, après avoir sommeillé plus de mille ans sous des moissons stériles et des herbes sauvages, elle s'est réveillée à ma voix pour venir régner encore au sein des musées de mon pays.

[1] L'Artiste, deuxième série. t. 7. p. 160.

[2] Souvenirs de l'Orient. t. 1 p. 233.

[3] Καὶ ἠρήσαντο ἕκαστος
Εἶναι κουριδίην ἄλοχου, καὶ οἴκαδ' ἄγεσθαι,
Εἶδος θαυμάζοντες ἰοστεφάνου κυθερείης.
Χαῖρε, ἑλικοβλέφαρε, γλυκυμείλιχε.
Hom. Ir. Hym. à Vénus, v. xvii.

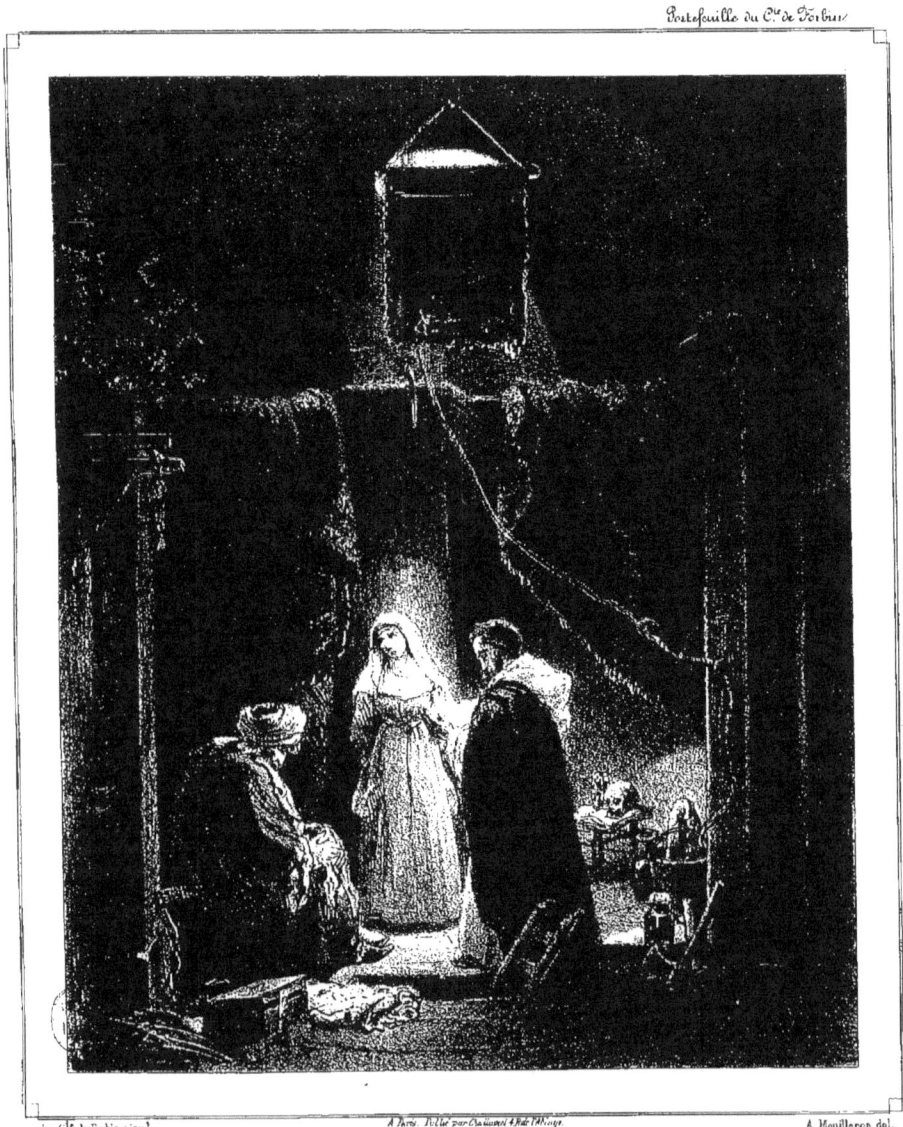

UNE SCÈNE DE L'INQUISITION.

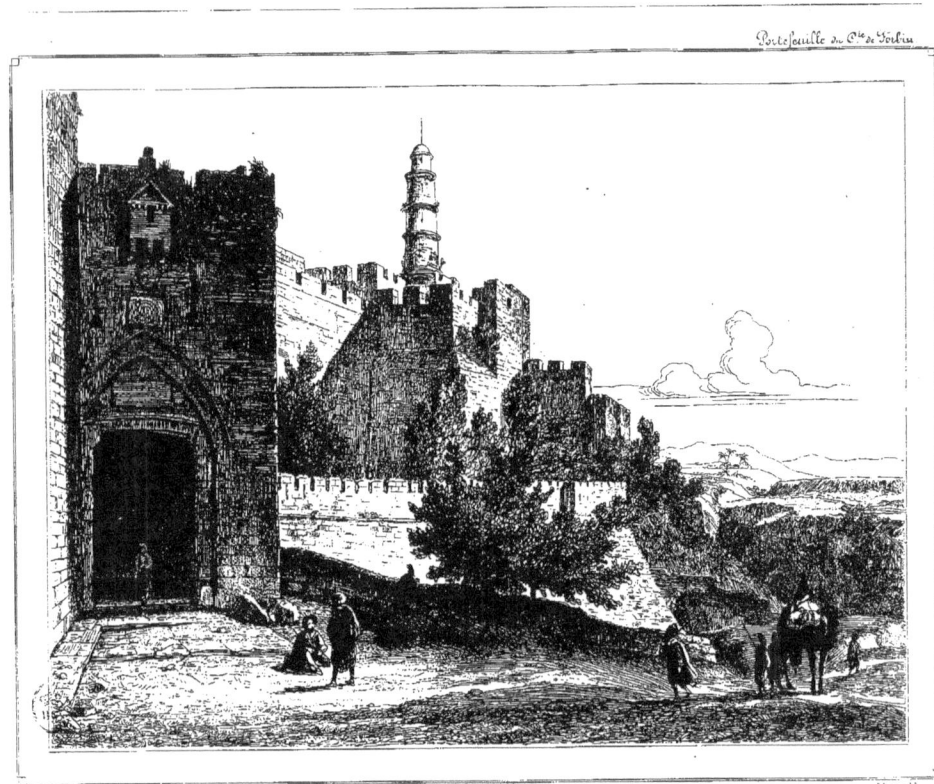

PORTE D'EPHRAÏM.

UNE SCÈNE DE L'INQUISITION.

Ce tableau d'un effet terrible eut une grande renommée; et cependant, quand il parut, les coutumes qu'il retraçait, oubliées même en Espagne, avaient cessé d'épouvanter l'Europe. C'était le rêve sombre et douloureux d'une imagination ardente, bien plutôt qu'une réalité. Le comte de Forbin, aide-de-camp du maréchal duc d'Abrantès, gouverneur de Portugal, avait été témoin des malheurs qui terminèrent l'occupation de Lisbonne; blessé et vainqueur au siége d'Evora, il avait rapporté de ses voyages militaires et de son séjour en Lusitanie des impressions et des esquisses sérieuses comme ses revers. Aussi, bientôt après avoir peint, en souvenir des cloîtres de Belem, le Triomphe funèbre d'Inès, il créa la *Scène de l'inquisition*, en mémoire des prisons de Valladolid; le public frissonna à l'aspect de ces lugubres tortures.

« Cet ouvrage, a-t-il écrit lui-même, où j'ai mis toute la tristesse
« et l'amertume de ma pensée, représente un cachot secret que j'ai
« peint en Espagne d'après nature. On m'a dit qu'une religieuse de
« Grenade, accusée d'avoir traité avec un matelot de Tanger pour
« s'enfuir de son couvent, y fut emprisonnée et jugée comme lui,
« qu'une cruelle sentence leur fut prononcée, et qu'ils disparurent à
« jamais. L'esprit frappé de ce récit, j'écrivis sur la toile cette page
« de mes voyages aventureux; c'est à la fois son explication et mon
« excuse. »

PORTE D'ÉPHRAIM.

La porte d'Éphraïm est aussi nommée porte de Bethléem, Bab-el-Khalil, c'est-à-dire porte *du Bien-Aimé*, porte de Jaffa; mais elle mérite plus que toute autre le nom de porte des Pèlerins.

C'est en effet sous ces térébinthes dont le feuillage couvre à la fois le chemin et les fossés de la ville, que le voyageur fatigué de sa longue

route, et le cœur agité de pieuses émotions, vient quitter sa poudreuse chaussure pour entrer à Jérusalem. C'est par cette porte que, les pieds nus et la tête découverte, en signe de vénération et de pénitence, il pénètre pour la première fois dans la sainte cité. Au-dessus de cette sombre voûte, Soliman, le vainqueur de Rhodes, a posé son chiffre orgueilleux; et cependant, au même moment, ses traités avec François Ier reconnaissaient à la couronne de France le glorieux privilége de protéger la religion catholique en Orient, et garantissaient l'accès des saints lieux comme la sécurité du pèlerinage.

Cette tour qui s'élève si haut par-dessus la forteresse et les créneaux, c'est la tour du château de David; et ces montagnes, dont la ligne ondule par delà le torrent de Cédron et sa stérile vallée, ce sont les sommets d'Hébron et les collines d'Engaddi se penchant vers Béthléem. « En commençant par ce sentier qui se détourne à gauche, je fis un « jour le tour des murailles de Jérusalem, et je rentrai par cette même « porte, après avoir parcouru le circuit entier, en une heure cinq « minutes, d'un pas ordinaire. J'avais longé les murs au plus près « possible, passant la porte de David, puis celle des Maugrébins et la « porte Dorée, murée aujourd'hui. J'avais traversé les tombes musul- « manes accumulées sous cette partie des remparts qui regarde le tor- « rent de Cédron et borne la grande mosquée. Enfin, après la porte « *Sitti-Mariam*, j'étais arrivé à la grotte et à la prison de Jérémie. « C'était là une de mes stations favorites, je ne pouvais me lasser d'y « relire les touchantes lamentations, en face de cette ville *pleine de* « *peuple, aujourd'hui si solitaire;* |*de cette ville accablée d'amertume, dont* « *les vierges sont tristes, abattues,* et les prêtres gémissants. J'ai lu Ho- « mère à Troie, Sophocle à Colone, Horace à Tivoli, Virgile à Naples; « mais quelle poésie peut rivaliser avec les sublimes chants de dou- « leur de Jérémie à Jérusalem [1]! » *Jérémie*, comme parle Bossuet, *qui seul semble être capable d'égaler les lamentations aux calamités* [2].

[1] Vicomte de Marcellus. Souvenirs de l'Orient. T. II, p. 29.
[2] Bossuet. Or. fun. de la reine d'Angleterre.

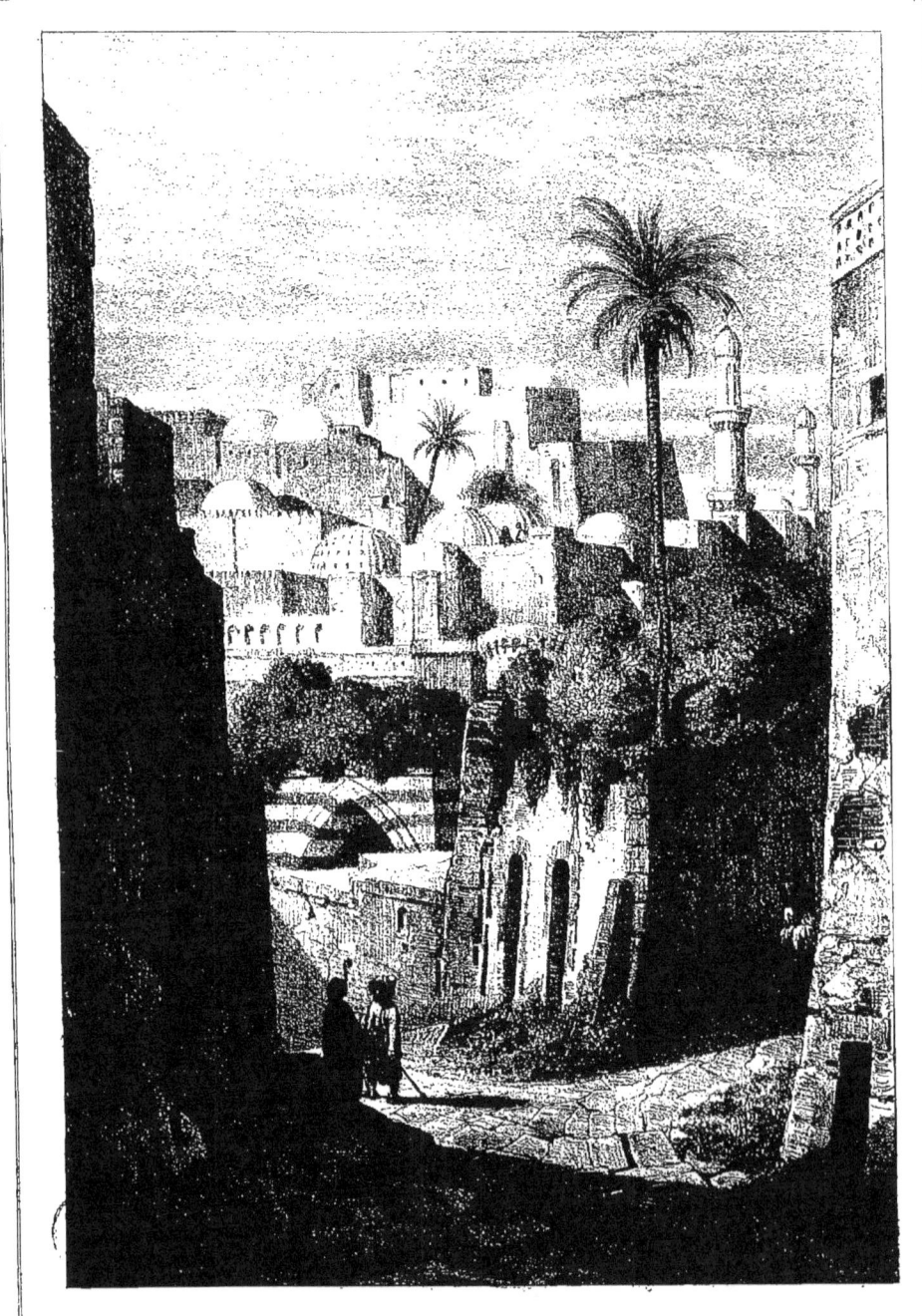

QUARTIER DES JUIFS A JÉRUSALEM.

LE QUARTIER JUIF A JÉRUSALEM.

« Où donc Israël lavera-t-il ses pieds ensanglantés? Quand enten-
« drons-nous encore les chants si doux de Sion? Les mélodies de Ju-
« dah ne réjouiront-elles plus les âmes qui palpitaient à leurs sons
« célestes?

« Tribus aux pieds errants, et aux cœurs lassés, où vous envolerez-
« vous pour trouver le repos? La tourterelle a son nid, le renard sa
« tanière, tout homme a une patrie..., mais Israël n'a qu'un tom-
« beau.[1] » Après ces beaux vers du plus grand poëte de notre
siècle, écoutons le plus éloquent des voyageurs :

« Nous entrâmes dans le quartier des Juifs, dit M. de Chateaubriand,
« ils étaient là, tous en guenilles, assis dans la poussière de Sion, cher-
« chant les insectes qui les dévoraient, et les yeux attachés sur le
« temple. »

Cette partie de Jérusalem que le pinceau de M. de Forbin a su ren-
dre pittoresque, s'étend de la Voie Douloureuse jusqu'à la porte de
Damas. Les rues en sont montueuses et sales; les maisons terminées
par des voûtes arrondies comme des fours s'entassent pesamment l'une
près de l'autre : et l'aspect extérieur du quartier ne se modifie et ne
s'embellit ni par des tours antiques, ni par les clochers des églises, ni
même par les minarets des mosquées; car six mille juifs habitent là,
sans mélange, groupés autour de leur synagogue.

« On ne voit plus, dit Bossuet, aucun reste ni des anciens Assyriens,
« ni des anciens Mèdes, ni des anciens Perses, ni des anciens Grecs,

[1] And where shall Israel lave her bleeding feet?
And when shall Zion's songs again seem sweet?
And Judah's melody once more rejoice
The hearts that leap'd before its heavenly voice?

Tribes of the wandering foot and weary breast,
How shall ye flee away and be at rest!
The wild dove hath her nest, the fox his cave
Mankind their country, — Israël but the grave !

Byron. Hebr. Melodies.

« ni même des anciens Romains : la trace s'en est perdue, et ils se
« sont confondus avec d'autres peuples; les Juifs qui ont été la proie
« de ces anciennes nations, si célèbres dans les histoires, leur ont sur-
« vécu ; et Dieu, en les conservant, nous tient en attente de ce qu'il
« veut faire encore des malheureux restes d'un peuple autrefois si
« favorisé [1].

M. DROVETTI.

« Jusqu'à présent, j'ai parlé de nos consuls dans le Levant avec la
« reconnaissance que je leur dois ; ici, j'irai plus loin, et je dirai que j'ai
« contracté avec M. Drovetti une liaison qui est devenue une vérita-
« ble amitié. M. Drovetti, militaire distingué, et né dans la belle Italie,
« me reçut avec cette simplicité qui distingue le soldat, et cette cha-
« leur qui tient à l'influence d'un heureux soleil [2]. »

Ainsi s'exprime l'immortel auteur de l'*Itinéraire*; ainsi disait le comte de Forbin ; ainsi pourrions-nous dire, nous tous qui avons passé sur les rives du Nil si longtemps habitées par notre habile et excellent consul. Il fut l'ami fidèle de Méhémet-Ali, et présida aux débuts de son élévation et de sa puissance. Il fut l'explorateur le plus infatigable et le plus heureux de l'antiquité égyptienne. Et quand, retiré dans sa silencieuse patrie, près de ces monts neigeux, aux pieds desquels il combattit pour nous, M. Drovetti tourne encore ses regards vers l'Orient tel qu'on nous l'a fait, il soupire comme nous aujourd'hui, en voyant s'éteindre la haute influence politique que nous devions à nos armes, et la prépondérance religieuse qu'avaient fondée saint Louis et François Ier.

Un mot encore. Peu de temps avant de quitter la terre orientale et ses fonctions, M. Drovetti voulut rendre à la France un dernier service, et quel service !..... Par son organe, le vice-roi d'Égypte offrit

[1] Bossuet. Discours sur l'Histoire Universelle.
[2] Châteaubriand. Itin. t. 3, p. 69.

Mr DROVETTI.

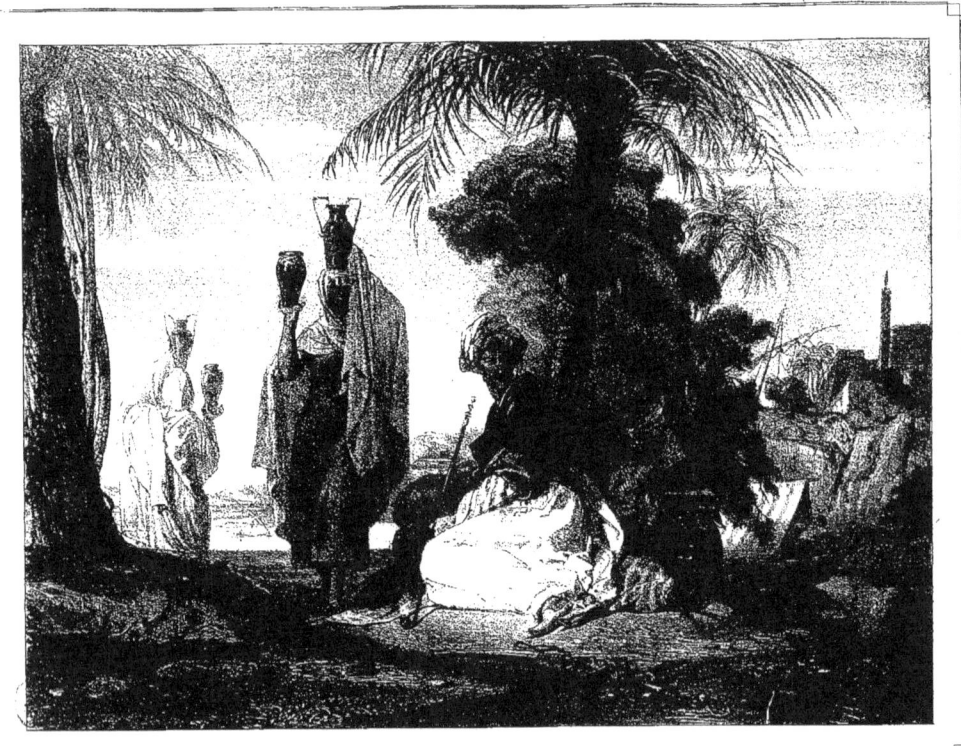

BORDS DU NIL.

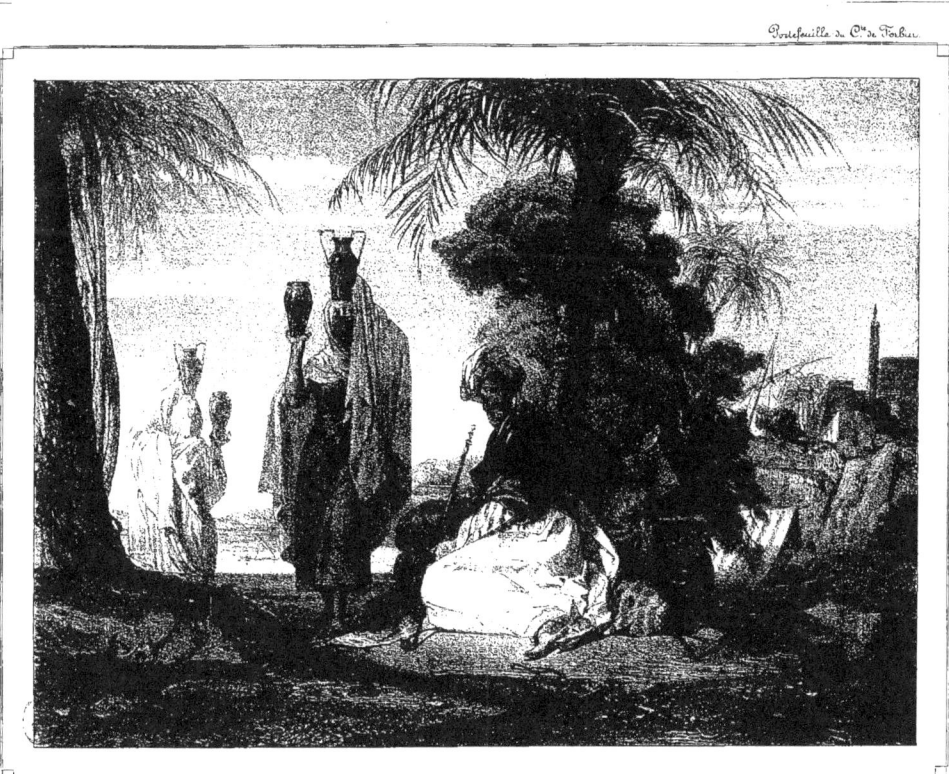

BORDS DU NIL.

au gouvernement français de s'emparer seul, avec cette même armée qui devait plus tard camper sur le Taurus, de la province d'Alger, de tout le littoral africain, et d'exterminer la piraterie dans la Méditerranée... Dieu, dans ses sévères et immuables décrets, ne permit pas que la voix qui venait de l'Égypte fût entendue !

BORDS DU NIL.

L'aga (car ce n'était plus un capitaine) des trente-trois soldats français composant en 1820 la garde intérieure de Méhémet-Ali, me donna pour me guider et me protéger aux bords du Nil, un ancien tambour de l'armée d'Égypte. Peut-être mon lecteur a-t-il oublié, ou n'a-t-il jamais su que Roschouan, ce tambour, né sous le nom de *Pierre Gary*, à quelques lieues de moi dans le département de Lot-et-Garonne, pleurait de joie en entendant dans ma bouche le patois de notre paternelle et commune vallée, langage harmonieux et expressif qu'il ne parlait plus, mais qu'il comprenait encore [1]. Dans l'intimité qui suivit cette rencontre de deux Gascons aux pieds des Pyramides, pendant les longues courses faites par un brûlant soleil au milieu des sables déserts de Memphis, Roschouan, qui ne savait rien de l'Égypte antique, très-peu de chose de l'Égypte moderne, et ne se souvenait que de la vieille armée et des voyageurs de son pays, Roschouan, dis-je, heureux d'étaler devant son compatriote tous ses titres de gloire, après m'avoir raconté les combats de la conquête, m'apprit qu'il avait servi de guide à MM. de Chateaubriand et de Forbin; puis il me montrait les lettres et les honorables attestations qu'il en avait reçues, et ne se lassait pas de m'entretenir de mes illustres devanciers.

[1] C'est la langue immortalisée par le poëte Jasmin.

<blockquote>
Acòs la lengo del trabal ;

A la bilo, pel la campagno

On la trobo dins cado oustal ;

Y éspouzo l'homme al brès, jusqu'al clot l'accoumpagno.

Jasmin, Papillotos, t. II, p. 46.
</blockquote>

Veut-on connaître les observations du vieux tambour sur ces nobles voyageurs?

« M. de Chateaubriand, me disait-il, se promenait silencieux sous
« les voûtes du palais de Saladin ; il passait sans m'interroger au milieu
« des colonnes des mosquées du vieux Caire : je m'apercevais aisément
« que je n'avais rien à lui apprendre, qu'il pensait à des choses que je
« ne comprenais pas, et quand je le voyais considérer longtemps le
« cours du Nil alors débordé, je n'osais interrompre ses méditations.
« — M. de Forbin regardait tout, questionnait sans cesse et s'arrêtait
« à chaque pas ; ensuite il ouvrait un grand livre plus large que haut ;
« et, souvent assis, quelquefois debout, il y traçait les rues de la ville,
« un minaret, une tombe, tantôt des palmiers qu'il aimait entre tous nos
« arbres, tantôt les femmes des Fellah allant remplir aux bords du
« fleuve les cruches rafraîchissantes qui se fabriquent à Kéneh, tan-
« tôt les lourdes djermes et les barques légères glissant sur le Nil ; en-
« fin quand il n'y avait rien autre chose à dessiner, c'était mon tour ; il
« copiait alors mon costume de Mameluck, et j'ai ri bien souvent moi-
« même de voir ma mine et mes attitudes orientales si fidèlement
« représentées. »

Voici une de ces vues prises en courant dont Roschouan avait gardé la mémoire.

CLARENS.

« O Clarens! doux Clarens! berceau d'un amour profond! Ton air
« est le souffle d'un sentiment jeune et passionné. Tes arbres pren-
« nent racine dans le sol de l'amour, et l'amour colore tes glaciers et
« tes neiges quand le soleil couchant y endort dans des teintes roses
« ses rayons amoureux. Tes rochers même, et tes pics éternels par-
« lent encore de cet amour qui vint y chercher un asile contre les
« agitations du monde, ses douloureux soucis et ses trompeuses espé-
« rances.

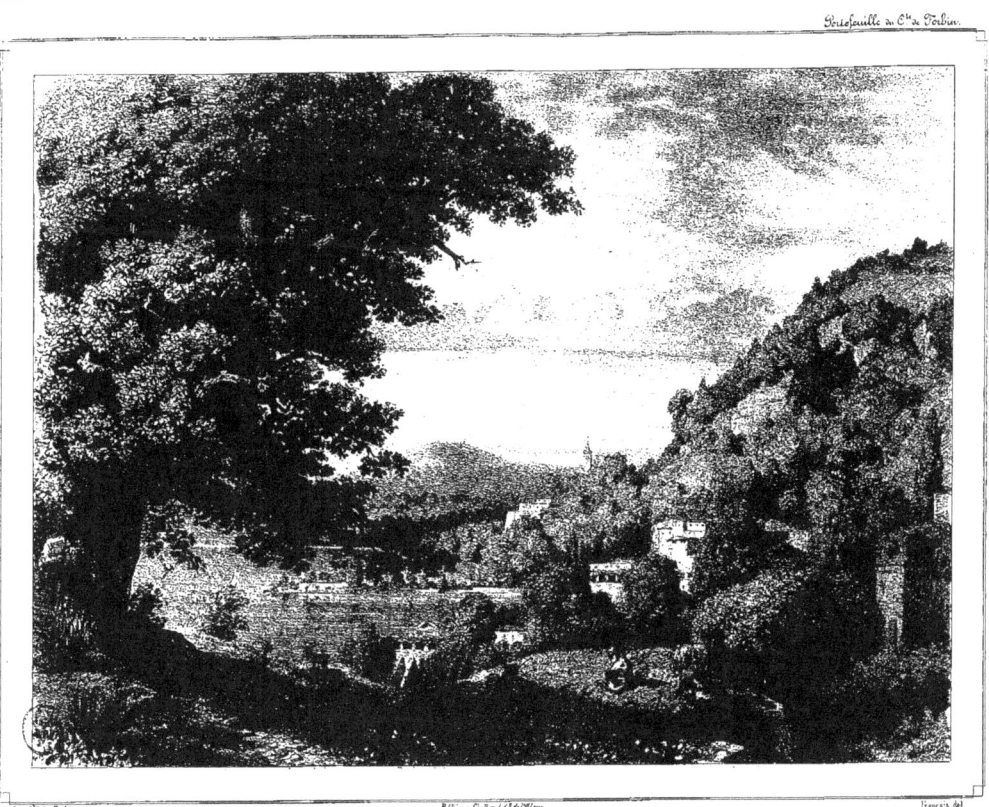

CLARENS.
(Lac de Genève.)

VUE DE JÉRICHO.

« Non, ce n'est point par un caprice que Rousseau choisit Clarens
« pour le peupler de tant d'amour. Il jugea que c'était le séjour le
« plus digne des êtres passionnés que l'esprit et le cœur purifient [1]. »

Tel est l'ascendant du génie et de ses créations! Ces rochers de la Meillerie, ce petit village de Clarens, inconnus et négligés il y a cent ans, sont salués aujourd'hui de près ou de loin par tous les amants et les poëtes. Quel artiste désormais, visitera le lac de Genève sans passer d'une rive à l'autre, et sans emporter une double esquisse des bosquets de Julie et de la retraite de Saint-Preux? Quel voyageur, à leur aspect, n'a essayé de monter sa pensée au ton de ces tendres inspirations, pour retrouver dans sa mémoire ou dans son cœur un doux sentiment ou un triste souvenir? Rousseau lui-même, cédant à l'influence de ses propres fictions, ne parle de Clarens qu'en soupirant. N'est-ce pas une de ces mélancoliques réminiscences qui lui a dicté ces lignes délicieuses?

« Depuis qu'ayant passé l'âge mûr, je décline vers la vieillesse, je
« sens que les souvenirs de mon enfance renaissent, tandis que les
« autres s'effacent, et se gravent dans ma mémoire avec des traits dont
« le charme et la force augmentent de jour en jour; comme si sentant
« déjà la vie qui s'échappe, je cherchais à la ressaisir par ses com-
« mencements [2]. »

VUE DE JÉRICHO.

« Jéricho n'est plus qu'un assemblage de cabanes de terre et de
« roseaux recouvertes d'une espèce de fougère desséchée ; ses mu-
« railles si célèbres sont remplacées par des fagots de ronces et de
« chardons. L'aga habite le haut d'une tour carrée, ruinée à tel point

[1] 'Twas not for fiction chose Rousseau this spot,
 Peopling it with affections; but he found
 It was the scene which passion must allot
 To the mind's purified beings :
 Byron, Ch. Har. c. III.

[2] Rousseau. Confessions, liv. 1er.

« que j'eus beaucoup de peine à y monter... Jéricho est assise dans
« une plaine ; la mer Morte paraît sur la droite, cachée en partie par
« le promontoire de Ségor. Le Jourdain se montre de loin sur la gau-
« che, entre des monticules couverts de buissons épineux. Derrière
« moi, étaient les collines de sable que je venais de quitter et dont le
« désordre et la solitude m'avaient frappé d'une manière si vive[1]. »

Ajoutons à cette vue de la ville, une merveilleuse description de la vallée.

« Qu'on se figure deux longues chaînes de montagnes, courant pa-
« rallèlement du septentrion au midi, sans détours, sans sinuosités.
« La chaîne du levant, appelée montagne d'Arabie, est la plus élevée ;
« vue à la distance de huit à dix lieues, on dirait un grand mur per-
« pendiculaire tout à fait semblable au Jura par sa forme, et par sa
« couleur azurée. On ne distingue pas un sommet, pas la moindre
« cîme ; seulement on aperçoit çà et là de légères inflexions, comme
« si la main du peintre qui a tracé cette ligne horizontale du ciel, eût
« tremblé dans quelques endroits.

« La chaîne du couchant appartient aux montagnes de Judée....

« La vallée comprise entre ces deux chaînes de montagnes offre un
« sol semblable au fond d'une mer depuis longtemps retirée ; des pla-
« ges de sel, une vase desséchée, des sables mouvants, et comme sil-
« lonnés par les flots. Çà et là des arbustes chétifs croissent pénible-
« ment sur cette terre privée de vie ; leurs feuilles sont couvertes du
« sel qui les a nourries, et leur écorce a le goût et l'odeur de la fu-
« mée... Au milieu de la vallée passe un fleuve décoloré ; il se traîne
« à regret vers le lac empesté qui l'engloutit... Tels sont ces lieux fa-
« meux par les bénédictions et par les malédictions du ciel : ce fleuve
« est le Jourdain, ce lac est la mer Morte[2]. »

[1] Forbin. Voyage au Levant, p. 95.
[2] Chateaubriand. Itinéraire, T. II, p. 175.

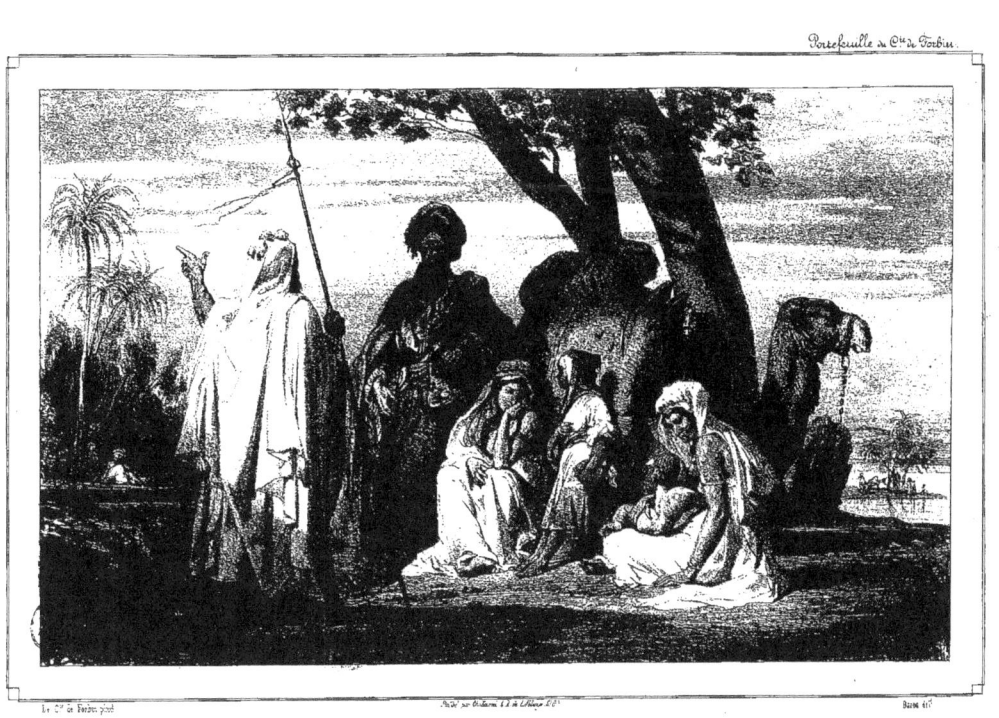

HALTE D'ARABES BÉDOUINS

UNE HALTE D'ARABES BÉDOUINS.

Ne quittons pas encore nos célèbres pèlerins, et dans cette plaine de Jéricho que Walter Scott a décrite à son tour, comme s'il l'eût vue aussi : « Sur les bords de ce lac qui ne renferme aucun poisson dans « son sein, ne porte aucune barque à sa surface, et dont le bassin re- « douté, seul lit digne de ses tristes eaux, n'envoie aucun tribut à « l'Océan; sur ce sol qui est encore tel que l'a retracé Moyse; *du sel* « *et du soufre où jamais on ne sème, où rien de vert ne germe jamais*[1]; sur « cette terre enfin qui peut s'appeler morte aussi bien que la mer[2], » plaçons, non sans doute comme dans *le Talisman* de l'Enchanteur écossais les brillants champions des croisades, mais bien ces Arabes du désert dont l'aspect interrompt la monotonie et parfois même le cours du voyage.

Ceux-ci ont cherché l'ombre du seul palmier que la ville nommée jadis *la Cité des Palmiers* possède encore, si même ce bel arbre croissant près des murs de Jéricho n'est pas le rêve du peintre ou plutôt un pittoresque anachronisme.... Mais puisque j'ai déjà cédé ma plume de commentateur à des mains plus illustres et plus exercées, qu'il me soit permis de montrer encore mes bedouins sous les couleurs dont les revêt le magique pinceau de l'auteur de l'*Itinéraire*.

« Les Arabes, partout où je les ai vus en Judée, en Égypte, et même « en Barbarie m'ont paru d'une taille plutôt grande que petite. Leur « démarche est fière. Ils sont bien faits et légers. Ils ont la tête ovale, « le front haut et arqué, le nez aquilin, les yeux grands et coupés en « amandes, le regard humide et singulièrement doux. Rien n'annon- « cerait chez eux le sauvage, s'ils avaient toujours la bouche fermée; « mais aussitôt qu'ils viennent à parler, on entend une langue bruyante « et fortement aspirée; on aperçoit de longues dents éblouissantes de

[1] Sulphure et solis ardore comburens, ità ut ultrà non seratur, nec virens quidquam germinet Deuteronome, C. 29, v. 22.
[2] Walter Scott. The Talisman, C. I.

« blancheur, comme celles des chacals et des onces : différents en cela
« du sauvage américain, dont la férocité est dans le regard, et l'ex-
« pression humaine dans la bouche.

« Les femmes arabes ont la taille plus haute à proportion que celle
« des hommes. Leur port est noble, et par la régularité de leurs traits,
« la beauté de leurs formes et la disposition de leurs voiles, elles rap-
« pellent un peu les statues des prêtresses et des muses. Ceci doit
« s'entendre avec restriction : ces belles statues sont souvent drapées
« avec des lambeaux : l'air de misère, de saleté et de souffrance dé-
« grade ces formes si pures; un teint cuivré cache la régularité des
« traits; en un mot, pour voir ces femmes telles que je viens de les
« peindre, il faut les contempler d'un peu loin, se contenter de l'en-
« semble, et ne pas entrer dans les détails. [1] »

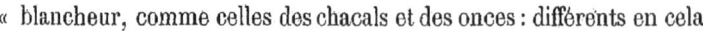

LE CHATEAU DE LABARBEN.

Ici le peintre n'a cherché d'autre inspiration que les souvenirs de sa famille et de son enfance.

A l'ombre de ces vieilles tours paternelles, sur les bords de cette petite rivière qui baigne de ses ondes solitaires plus de rochers que de prairies, sous ces voûtes où brillent les écussons des preux et les devises des troubadours, s'écoulèrent les premières années de M. de Forbin, jusqu'au moment où la tempête révolutionnaire devait insulter ces créneaux, ensanglanter ses foyers, et l'entraînant lui-même dans le cours de l'invincible torrent, agiter sa vie des plus bizarres vicissitudes.

Et cependant, plus heureux que tant d'autres habitations des proscrits, l'antique château, à la fois palais, donjon et forteresse, a résisté au vandalisme qui signala nos cruels essais d'égalité. Serait-ce donc

[1] Châteaubriand. Itinéraire, T. II. p. 201.

LE CHATEAU DE LABARBEN.

que la puissante masse de l'édifice, incrustée dans le roc de sa base, a défié les efforts des hommes, et que les bourreaux, cette fois, se trouvèrent trop faibles pour détruire?

Rien de plus pittoresque que ce grand castel lancé en l'air, comme un nid d'aigle au sommet d'une roche isolée et inaccessible. Il domine la vaste forêt aux pins résineux et la vallée semée d'oliviers, qui mène vers la ville de Salon, rafraîchie par des fontaines si abondantes et si limpides. Fertile avenue de la plus stérile plaine de France! Rien de plus beau que ces hautes tours, surmontées elles-mêmes par le donjon des *Forbin*, quand un rayon du soleil couchant, passant par dessus une mer étincelante, les dore et les illumine.

Ces têtes de léopard supportant l'altière corniche, qui semblent, comme autant de gueules de coulevrines, menacer au loin, ce sont les armes de l'illustre famille.

Cette chapelle, à qui l'ogive gothique, unie à une achitecture plus récente, donne une gravité plus favorable aux pieuses pensées, et cette croix de fer dressée sur les fortes murailles, recouvrent l'autel où s'agenouillait Saint François de Sales, quand ce vénérable allié de la maison de Forbin venait occuper, sous ces voûtes féodales, l'appartement qui porte encore son nom.

Ces larges ouvertures, que soutiennent et traversent d'élégants piliers, éclairaient les salles d'armes, les corridors et les stalles des chevaliers assaillis dans l'inexpugnable manoir.

Cette grosse colonne, haute de cent pieds, dont l'œil fait le tour, qui termine une des terrasses, plonge sur des précipices, et s'enfonce en s'élargissant sous le sol, c'est le puits indestructible, dont l'eau, partie de si bas, devait ainsi, sauve de toute atteinte, désaltérer les assiégés défenseurs de la roche aride.

Plus loin, ce pavillon moderne qui voit au-dessous de lui la cime des grands arbres croissant à ses pieds, fut peint par le célèbre Granet, le voisin et l'ami constant des générations qui se succèdent à Labarben; c'est là que ce merveilleux peintre de la lumière intérieure des mœurs du cloître, ainsi que le comte de Forbin, son compagnon le plus fidèle, le plus intime et le plus cher, s'aidant l'un l'autre de

leurs conseils et de leur goût dans des compositions si diverses, revenaient ensemble préluder, dans le silence et la retraite de leur commune patrie, aux travaux qui devaient les faire connaître tous les deux à l'Europe. C'est là qu'après avoir si longtemps étudié les divines loges et les arabesques du Vatican, Granet, dérogeant une fois à son genre favori, a reproduit sur ces murs chevaleresques des drames mythologiques, des paysages, des scènes de clair-obscur, des guirlandes de fruits et des encadrements de fleurs, dignes eux-mêmes d'une sérieuse étude et d'une habile reproduction.

Enfin, près d'une longue salle où les poutres, chargées d'inscriptions latines et espagnoles, témoignent des coutumes et de la littérature de l'époque de Louis XIII, on vénère le portrait de Palamède de Forbin, dit *le Grand*, principal conseiller et lieutenant-général du roi René et de Charles d'Anjou. Ce ministre, que Mézerai nomme *le plus grand négociateur de son temps*, fit arriver aux mains de Louis XI l'héritage des comtes de Provence; et réunit ainsi à la couronne de France les royaumes de Naples et de Sicile, les duchés d'Anjou et du Maine, comme aussi tous les droits que possédaient les mêmes comtes de Provence sur les royaumes d'Aragon, de Jérusalem, de Majorque, de Valence, de Barcelone, sur les îles de Corse, de Sardaigne, et sur le Piémont.

En récompense d'un tel service, et pour en perpétuer les heureux effets, Louis XI, à son tour, nomma Palamède gouverneur du Dauphiné et de la Provence en l'investissant d'une autorité presque royale. Ainsi : « Le Roi fut fait Comte,
 « et le Comte fut fait Roi. [1] »

[1] Devise des Forbin : « Regem ego Comitem, me Comes Regem. »

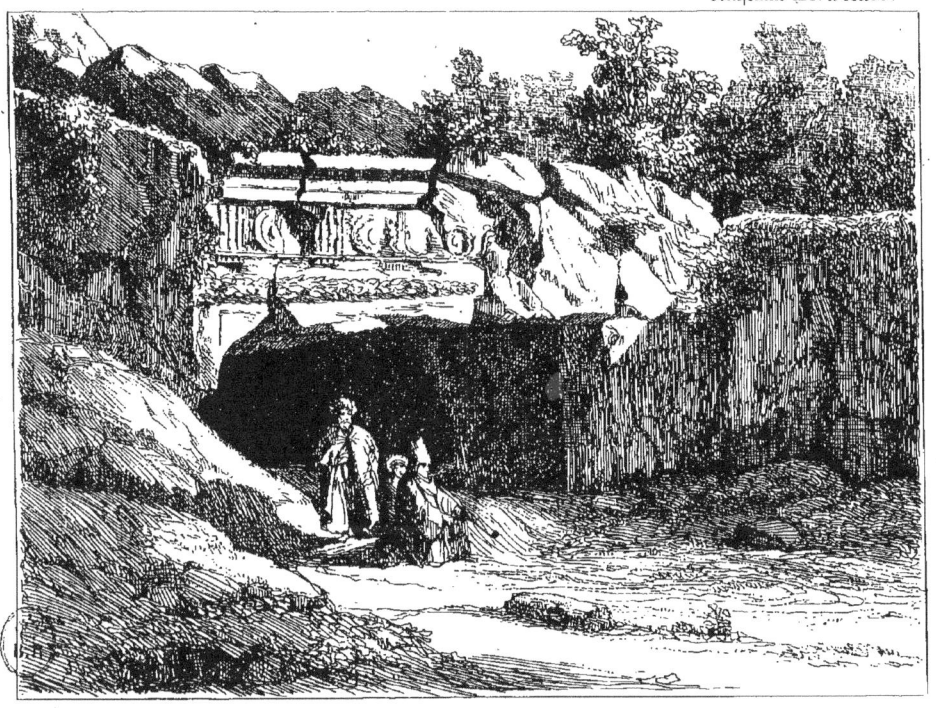

ENTRÉE DU SÉPULCRE DES ROIS A JÉRUSALEM.

ENTRÉE DU SÉPULCRE DES JUGES A JÉRUSALEM.

ENTRÉE
DES SÉPULCRES DES ROIS ET DES JUGES
A JÉRUSALEM.

Pèlerin attentif, suis-moi. J'ai tant étudié Jérusalem avant de la voir, j'ai tant médité sur mes souvenirs après l'avoir vue, que je puis encore te guider dans le labyrinthe des rues étroites et sombres du quartier juif qu'il nous faut traverser pour atteindre la porte de Damas.

Sortons de la ville Sainte par la route des Caravanes; ce sentier poudreux que nous parcourons dans une plaine solitaire conduit aussi à Naplouse, l'ancienne Samarie. A gauche, nous longeons les montagnes de Judée, *montana Judææ*, ou plutôt les hauteurs arides et désertes où jeûnait Saint Jean. Aujourd'hui quelques gazelles errantes cherchent dans ces rocs calcinés des herbes jaunies, et disparaissent au bruit de nos pas; à droite sont les grottes où pleura Jérémie.

Avançons dans cette voie que ne fixe aucune limite, que n'ombrage aucun arbre, et bientôt nous apercevrons tout près de nous, au milieu d'un champ presque toujours inculte, un enfoncement pareil à une carrière abandonnée. Voilà les cavernes Royales dont le pinceau de M. de Forbin a retracé si scrupuleusement la porte en arcade et les délicates sculptures. Ici commencent les grottes funèbres décrites par tant de voyageurs, mais dont l'histoire, commentée par mille savants, n'en est pas moins incertaine et obscure.

A une très-petite distance dans la même plaine, sont les tombeaux des Juges, plus massifs, plus antiques sans doute, où le ciseau grec n'a laissé aucun vestige, et dont l'origine est peut-être plus mystérieuse encore.

Quels Rois, quels Juges habitèrent ces sépulcres? Ces Juges furent-ils les derniers successeurs de Josué? Ces Rois dont le souffle des vents de l'Arabie a dispersé les cendres, régnaient-ils avant ou après le premier Hérode? Autant de problèmes. Et comment, en effet, se reconnaître

dans cette multitude de tombes qui, de près et de loin, entourent Jérusalem comme d'une triple enceinte? Tombes devenues tantôt les lits des vivants, tantôt leurs citernes, parfois leurs prisons et leurs asiles! Grande vallée de larmes, où *les nations doivent toutes un jour se rendre, parce que c'est là, dit le Seigneur, que je m'asseoirai pour les juger !!!...* *Consurgant et ascendant gentes in vallem Josaphat, quia ibi sedebo ut judicem.*

<div style="text-align:right">Joël. C. 3, v. 12.</div>

UNE TEMPÊTE.

J'ai, pour ainsi dire, assisté en personne à la naissance de ce tableau, et bien mieux que pour tout autre, je suis en état de rendre compte de la pensée de l'auteur, comme des procédés de son imagination.

Parti de Provence, où le rappelaient toujours ses souvenirs les plus chers et l'invincible penchant vers la patrie que Dieu a donné à l'homme comme le plus doux de ses bienfaits, M. de Forbin se rendait à Lucques vers la fin de l'été de 1826, pour y retrouver sa famille encore; et, côtoyant ces magnifiques avenues de Gênes, qui luttent entre elles de pittoresques beautés, ces *Riviere di Ponente* et *di Levante*, qui étalent au plus brillant soleil leurs élégantes villas, les riches ombrages de leurs vallées et les âpres sommets de l'Apennin, il fut accueilli dans le golfe de la Spezzia par un de ces grands orages si rares en Italie dans la brûlante saison, mais qui alors épouvantent la mer et la terre.

En arrivant chez moi, à Lucques, le voyageur avait encore l'esprit frappé de ce terrible spectacle; il m'en fit une description où je reconnus à la fois la mémoire de l'artiste et l'enthousiasme du poëte : une chose, disait-il, manquait pour achever ce tableau. C'était au milieu de ces convulsions de la nature, et pour contraste, un ouvrage de la main des hommes, un édifice bravant la fureur des éléments. Il avait été tenté de placer sur la rive de la mer le temple de Sunium, que jadis nous avions contemplé tous deux; et il me montra sur son

UNE TEMPÊTE.

carnet de voyage, à côté de l'esquisse de cette tempête prise sur le fait, les colonnes de Minerve tracées de souvenir.

Le lendemain, pressé de montrer à mon hôte les merveilles de la cité que j'habitais, je le conduisis au *Duomo* de Lucques, et comme j'essayais de lui expliquer les sculptures de divers âges qui signalent son vaste péristyle : « Voilà ce qu'il me faut, me dit-il en m'interrompant. « Ce péristyle aux arceaux gothiques, posé sur les écueils de la « Spezzia ses voisins, sera d'un bien meilleur effet que le temple « grec regardant de si haut les ondes, et ne prenant aucune part à « la tempête. Ici, mon architecture chrétienne, rapprochée des flots, « et résistant à leurs efforts, offre un asile plus sûr et plus naturel « contre l'orage; c'est comme un port, un abri, dressés au milieu des « périls, et accessibles à tous les naufragés. » Il y avait là une pensée religieuse et philosophique. Plus tard, pour accroître la terreur de la scène, l'artiste, par une de ces mélancoliques fictions qui lui étaient familières, jeta sur ces marbres polis par les vagues le cadavre d'une jeune femme retirée des flots.

J'ai toujours eu pour cet ouvrage une véritable prédilection ; serait-ce parce que j'en ai suivi attentivement dès son origine la composition, l'effet et le succès? ne serait-ce pas aussi parce qu'il me retrace les portiques de la grande église de Lucques, les rivages que j'ai tant aimés de la belle Italie, et cette *atra, tempestosa, onda marina*[1], que j'ai tant de fois, avec délices, vu se briser à mes pieds?

Quoi qu'il en soit, je m'étais toujours promis à moi-même de raconter un jour ces détails pour venir en aide à ma propre mémoire ; et j'ai souvent, moi qui ne sais pas peindre et ne puis qu'écrire, dit comme Longus à la vue du tableau de l'antre des Nymphes : « Cette peinture, « qui plaît à l'imagination et montre si bien l'excellence de l'art, je « l'ai tant considérée et admirée, que l'envie m'est venue de la décrire « à mon tour [2]. »

[1] Pétrarque. Sonnet. 118.
[2] Ἀλλ' ἡ γραφὴ τερπνοτέρα, καὶ τέχνην ἔχουσα περιττήν.... ἰδόντα με καὶ Θαυμάσαντα πόθος ἔσχεν ἀντιγράψαι τῇ γραφῇ.
 Longus. Daphnis et Chloé, préface.

VUE DE SAINT-JEAN-D'ACRE.

(PRISE DU COUVENT DE TERRE-SAINTE.)

Du haut de ce pieux belvédère où les Religieux de Terre-Sainte veillent sur la mer qui leur apporte d'Europe leurs frères de pèlerinage, et sur la route de Nazareth qui mène ces mêmes pèlerins à Jérusalem, le regard distingue au loin le Liban, dominateur de toute cette riche Palestine, dont Saint-Jean-d'Acre est le centre et la clef. Tout près du saint asile, on aperçoit les bains et le sérail du voluptueux Abdallah, dernier pacha à demi indépendant de Ptolémaïde ; puis les rues étroites et les khans de la ville ; enfin ses remparts, plus célèbres encore pour avoir résisté, dans l'autre siècle, à l'armée française, que pour avoir cédé, dans celui-ci, aux assauts des Égyptiens et des Anglais.

Telle est la cité des croisades, qui subit tant de siéges et attira tant de guerriers à la conquête de la tombe divine, dont elle garde une avenue. Reine de la Palestine, elle brilla dans les temps de vaillance et de foi, époque de chevalerie oubliée, dont nous lisons les annales sans mettre à profit les enseignements.

« En disparaissant des monarchies modernes, dit Victor Hugo, la
« merveilleuse institution de la chevalerie y a laissé l'honneur comme
« une âme : l'honneur, cet instinct de nature qui est aussi une su-
« perstition de société ; cette seule puissance dont un Français sup-
« porte patiemment la tyrannie ; ce sentiment mystérieux inconnu aux
« anciens justes, qui est tout à la fois plus et moins que la vertu [1]. »

Et cependant, comme pour nous presser d'imiter nos ancêtres, la fortune vient de ménager à notre siècle l'occasion d'une nouvelle et dernière croisade. Jérusalem a pu être affranchie, et le Saint-Tombeau délivré !

« Ah ! se il plasoit à notre tressainct Père le Pape de Rome (car

[1] Victor Hugo, Litt. et phil., 2ᵉ v., p. 83.

VUE DE St JEAN D'ACRE

Portefeuille du C.te de Forbin.

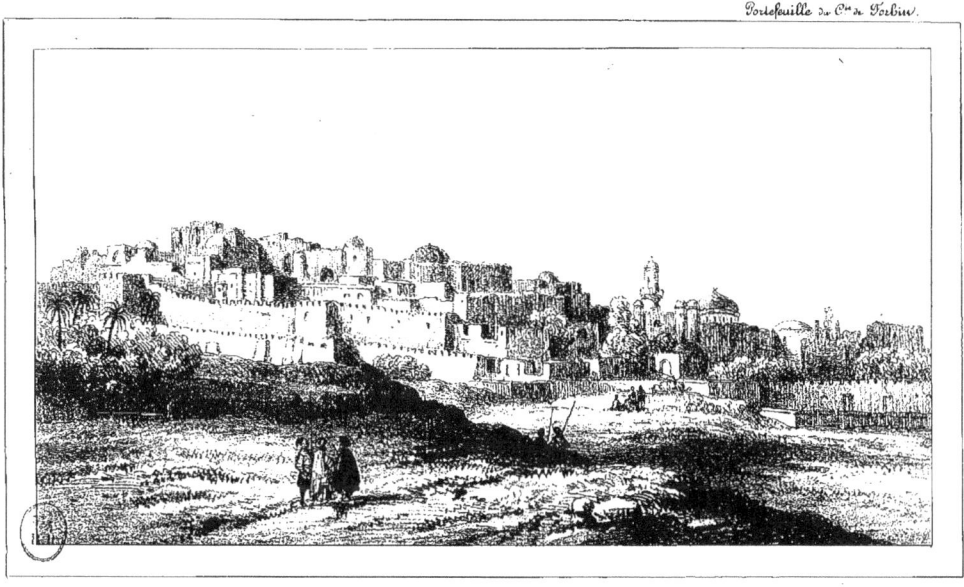

Jaffa l'ancienne Joppé

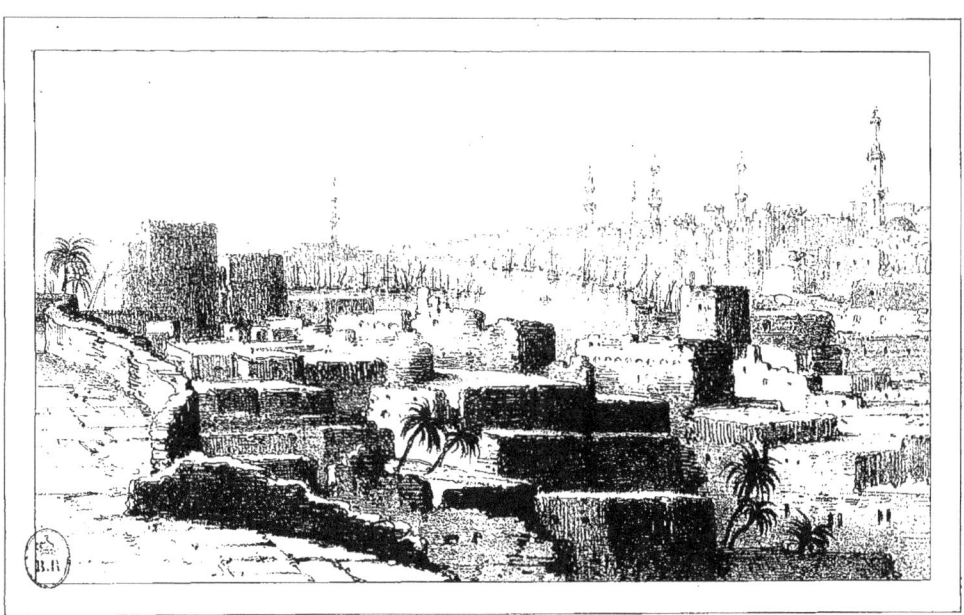

Le C.te de Forbin pinx. Publié par Gihaut et R. de l'Abbaye Fac-similé par Bichebois

Vue de Damiette prise du haut de la Mosquée.

Imp. Aubert.

« à Dieu pleroit-il bien), que li Prinches terrien fuissent de bon
« acort, et avec eeux aucune de lor communes, volsissent prendre la
« crois et entreprendre la Saincte-Voieage oultre mer, je cuide estre
« bien certain qu'en brief temps, seroit la terre de promission
« réconcilyée, et mise ès mains de notre mère saincte Église [1]. »

JAFFA.

« Joppé, cent fois détruite et cent fois rebâtie,
« Joppé, môle célèbre où les peuples d'Ophir
« Portaient à Salomon la pourpre et le saphir. »

<div style="text-align:right">Barth. et Méry, Napoléon, c. 6.</div>

Jaffa, l'antique Joppé, a une renommée pour toutes les époques. « Bâtie avant le déluge, » ainsi disent Pline et Pomponius Mela, « elle repose sur une colline défendue de la mer par un rocher où l'on « montre l'anneau et les fers d'Andromède. » Ceci est de la Mythologie.

A Joppé, débarquèrent les cèdres descendus du Liban à la voix d'Hiram pour construire le temple de Jérusalem. De là le prophète Jonas partit pour la Cilicie; de là s'échappèrent, après le miracle de saint Pierre, Madeleine, Marthe et Lazare. Tels sont les souvenirs bibliques.

Dévastée d'abord par Vespasien, Joppé fut ensuite occupée par Omar; puis, prise et reprise par les Croisés et les Sarrasins, elle devint le comté de Japhe, pour redevenir le pachalik de Jaffa. Voilà de la grande histoire; passons aux annales modernes.

Réduite à un château et à quelques grottes, Jaffa se repeupla bientôt aux dépens de ses voisines; elle soutint des siéges plus nombreux que longs pendant les guerres de Daher, et fut emportée d'assaut par les Français en 1798.

Maintenant, avec ses jardins toujours verts, ses bosquets de bananiers et de palmiers, ses fruits odorants, et ses limpides fontaines, Jaffa

[1] Manuscrit du Pélerinage de Jehan de Mandeville, en 1322.

aux écueils dangereux, aux rues sombres et tortueuses, n'est plus qu'une ville sans renom, pleurant sur ses propres ruines. Esclave dédaignée, elle baisse sa tête chargée de corbeilles de fleurs, et languit, triste et solitaire, à la limite du désert.

DAMIETTE.

Damiette, cité presque moderne, a succédé à l'antique Péluse, sur ce même rivage « où le Nil partagé épanche au sein des mers, par sa sep-« tième bouche, ses eaux les plus abondantes[1]; » mais Damiette disparut elle-même après la conquête de saint Louis. « Les guerres qu'elle avait « causées aux mahométans, dit l'historien Abulfeda, les excita à la « détruire; il semblait, en effet, que sa citadelle et ses remparts ap-« pelaient à elle, par un attrait particulier, les armées et les efforts des « Francs. »

La ville de nos jours fut bâtie un peu au-dessus de la ville des croisades; mais ici, dans cette large plaine coupée de grands lacs, de marais féconds, des terres les plus fertiles du monde, Damiette n'a d'autre horizon que les longues lignes de ses élégants dattiers, et les milliers de mâts de ses barques. Resserrée entre le vaste fleuve et l'extrémité du lac Menzaleh, ombragée d'orangers, la fille du Nil voit croître dans les canaux qui bordent et inondent ses rizières, le lotus embaumé, fleur homérique, les touffes du papyrus qui porta jusqu'à nous les chefs-d'œuvre de la littérature grecque, et le roseau *Calamus* [2]

[1], Quà dividui pars maxima Nili
Ad vada decurrit Pelusia septimus amnis.
Lucain. Phars. C. 8. V. 465.

Ebrius indè nigro potu, ceu numine vates
Afflatus, muto quid libet ore loquor.
Commirii Calamus.

« Ivre d'une noire boisson, comme un poëte inspiré par la divinité, je répète sans parler « tout ce qui me plaît à dire. »

Jolis vers d'un Roseau, partisan de la liberté de la Presse, écrits sous le règne de Louis XIV par un de ces élégants auteurs qu'on ne lit plus.

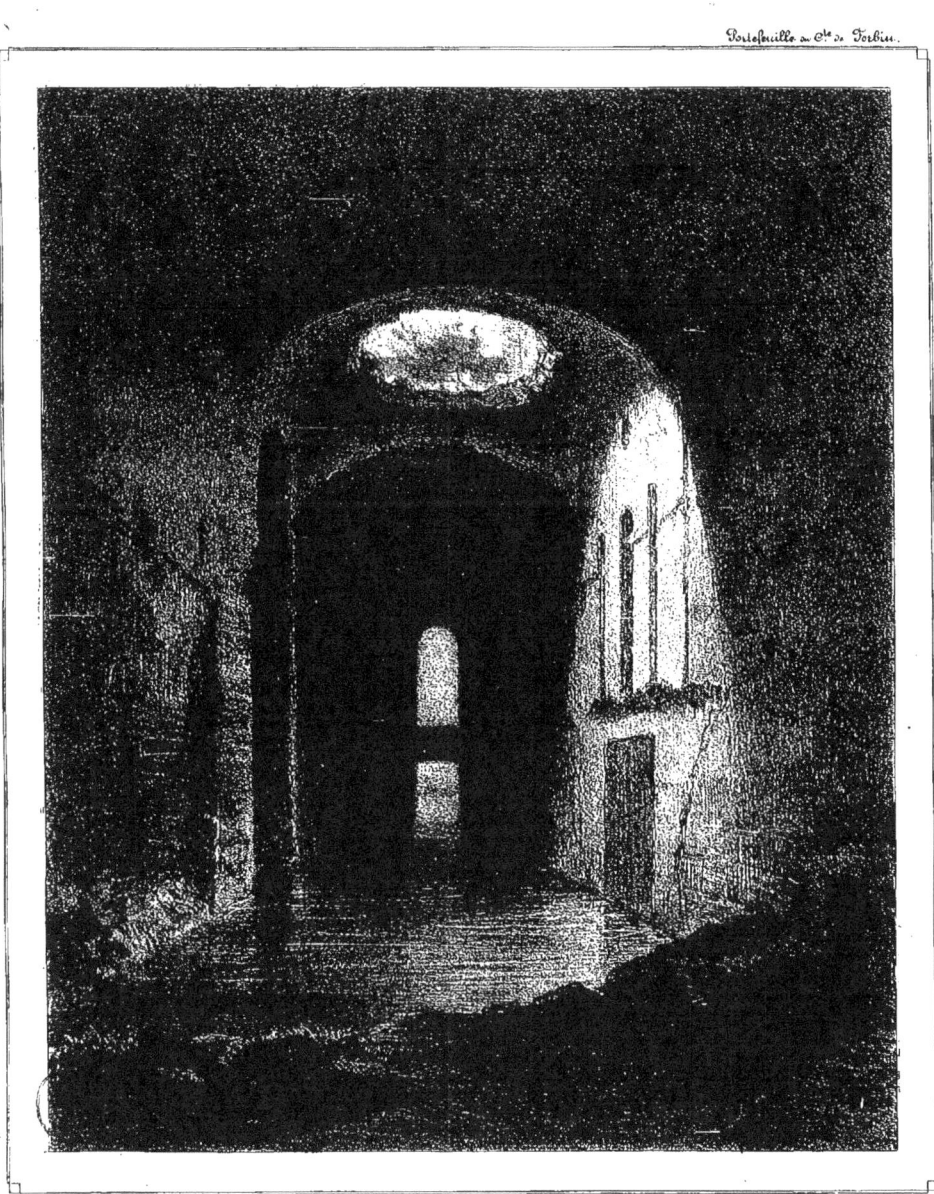

RUINES DU PALAIS DE LA REINE JEANNE
à Naples.

qui sert encore de plume aux Levantins. Toutes les cultures, tous les fruits prospèrent sous ce climat constamment rafraîchi par les brises de la mer et par les courants des eaux.

INTÉRIEUR DU PALAIS DE LA REINE JEANNE.

La ruine moderne qu'une erreur du peuple convertie en tradition attribue à la reine Jeanne, ne fut ni construite, ni habitée par aucune des deux princesses sorties de ce noble sang français, comme dit Brantôme, qui, sous le nom de Jeanne, portèrent la couronne de Naples. Ce grand palais inachevé fut commencé vers la fin du seizième siècle par une femme de la famille Caraffa, nommée Dogn'Anna; et ses hautes voûtes n'ont jamais abrité, depuis ce temps, que les filets des pêcheurs, quelques lazzaroni vagabonds, et maintenant une verrerie à la noire et épaisse fumée.

Mais, j'ai hâte d'échapper à ces détails de l'histoire et de la statistique pour admirer sans distraction la belle montagne, ses tufs creusés en arcades, en grottes profondes, et le pittoresque édifice dont les murs croulants ombragent les abîmes des flots.

« Roche sacrée de Pausilype, s'écrie Sannazar, sentinelle de la mer,
« retraite des nymphes des eaux vos voisines, honneur et délices des
« rois qui ne sont plus, vous seule offrez le repos à ma muse, chaque
« fois que, pour vos solitudes, j'abandonne l'odieux tumulte de la
« ville, et les agitations de l'inconstante faveur du peuple. O Mergel-
« line ! quand je te retrouve, et que je parcours en les admirant tes
« petites vallées, il me semble que l'onde de Pégase jaillit pour moi
« de ta colline [1]. »

> Rupisó sacer, pelagique custos
> Villa, nympharum domus, et propinquæ
> Doridos, regum decus unà quondam
> Deliciæque;
> Nunc meis tantùm requies Camœnis,
>
> Sannazar. Epigr. Liv. 1.

Et moi aussi, voyageur éphémère, je ne revois jamais sans une sorte d'enthousiasme poétique, le Pausilype, et le palais des grandes ruines.

Que de fois arrêtant pour lui ma barque errante, j'ai mesuré des yeux la hauteur de ces murs qui me menaçaient de leur chute ! que de fois, suspendant mes rames sur les ondes limpides, j'ai dans un repos silencieux interrogé l'écho des voûtes désertes ! combien de fois enfin, m'éloignant de la rive, et contemplant le plus beau golphe du monde, le Vésuve, la ville, ses collines, ses plages, ce ciel si pur, et cette mer si bleue, je me suis écrié avec un poëte moderne que Naples m'a montré comme un de ses glorieux enfants :

« Napoli ! ò sede degli Dei ! qual terra
« Più feconda di te ? Qual cielo più puro
« Qual più limpido mar ? Son lunghi e belli
« I giorni tuoi ; tranquille noti e brevi ;
« Vaga luna d'argento te rischiara
« Che al canto invita e alla pietà.

Stephano, Tragédie du marquis de Casanova.

UNE FEMME D'ALEXANDRIE.

Il y a dans ce costume d'une femme d'Alexandrie quelque chose d'arabe et de turc à la fois, et un certain mélange des modes adoptées par la population si diverse de l'Egypte. On y remarque le pied nu de la bedouine, le rude manteau du désert, les bracelets des filles des émirs, et les voiles si épais et si jaloux des habitantes de Smyrne et de Constantinople. Cléopâtre, la plus belle des Egyptiennes, ne cachait pas aussi soigneusement son visage sans doute ; mais elle n'avait pas de plus longs yeux, une plus riche et plus noble taille. Certes, je suis loin de souhaiter que nos jolies Françaises en viennent jamais à s'envelopper de ces larges replis en d'autres temps que les nuits des bals de l'Opéra ; mais je répèterai avec M. Eugène Sue :

« Nos habits sont tellement laids qu'on ne peut que gagner à les
« quitter, même pour les vêtements les plus vulgaires. »

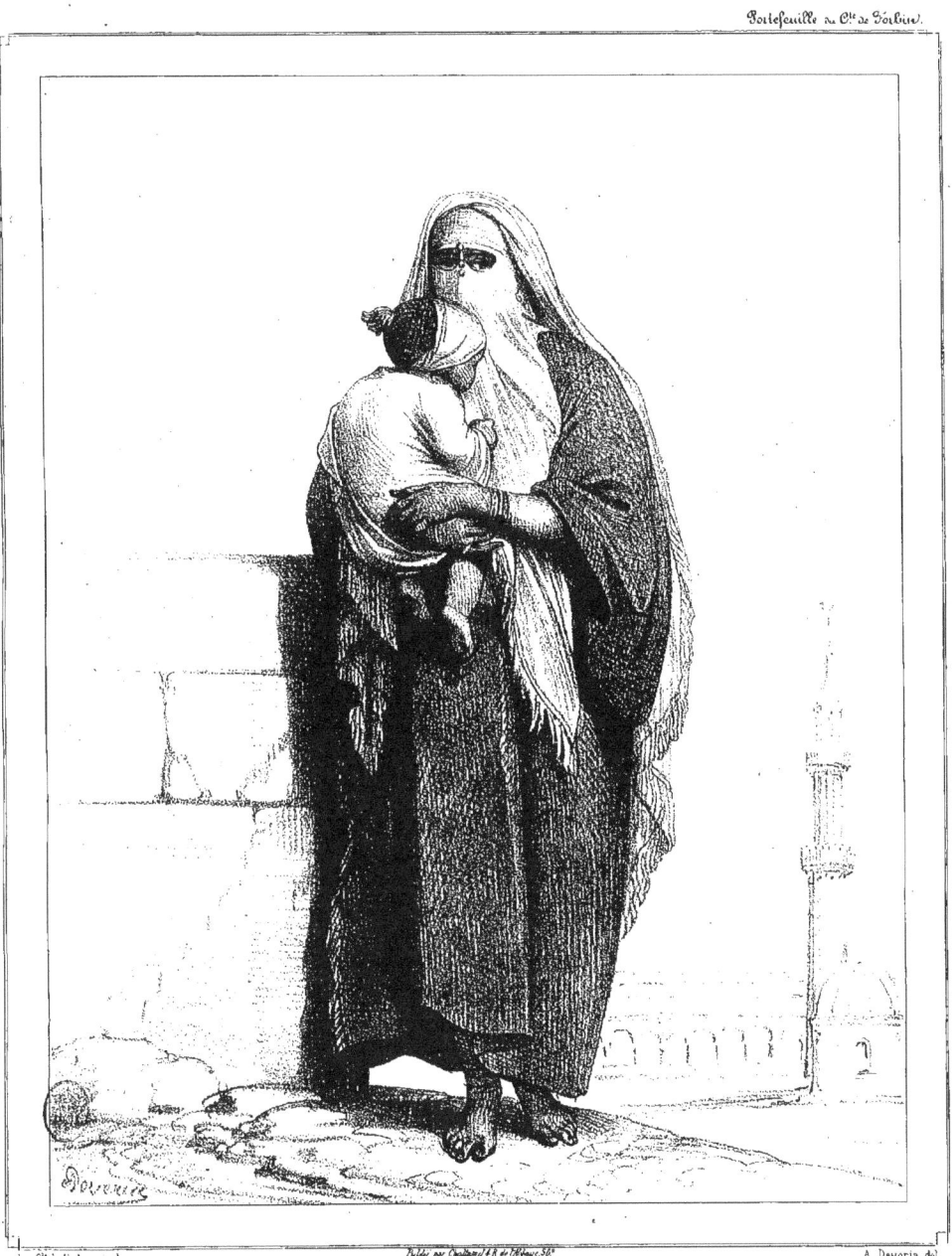

FEMME D'ALEXANDRIE.

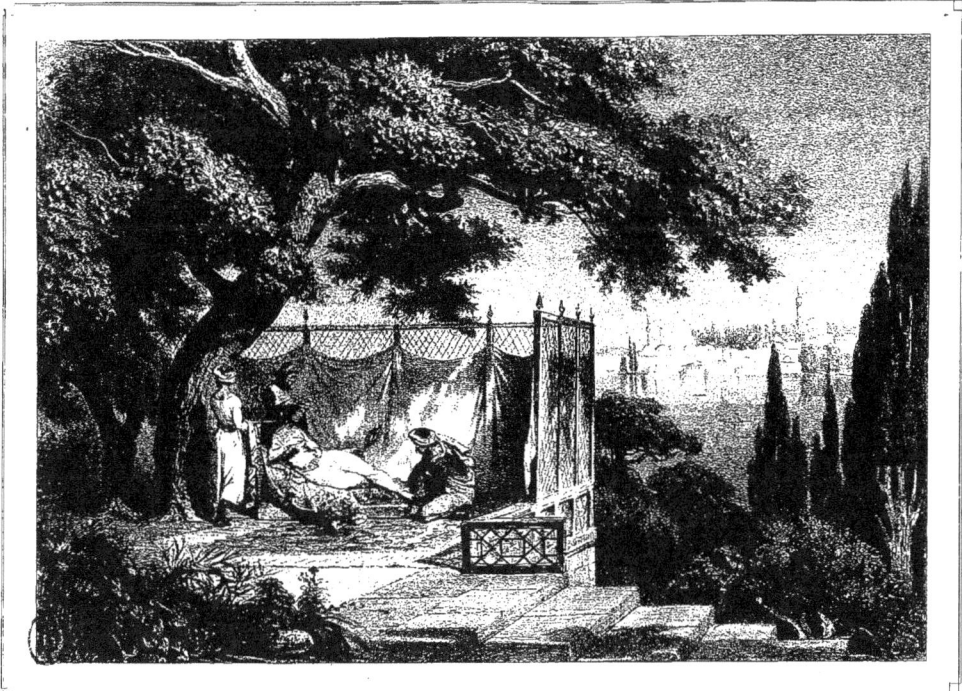

INTÉRIEUR D'UN JARDIN A CONSTANTINOPLE.

INTÉRIEUR D'UN JARDIN A CONSTANTINOPLE.

« Que de fois dans le sein de la fière Bysance,
« Je m'en souviens encor, d'un œil présomptueux,
« Contemplant du sérail les murs voluptueux,
« Ses tours, ses minarets, ses kiosques, ses portiques
« Et leurs globes dorés, et leurs cyprès antiques,
« D'un désir imprudent mon esprit excité
« Et par l'air du mystère en secret irrité,
« Malgré ses fiers gardiens, ces portes redoutables
« Brûlait de pénétrer ces murs impénétrables,
« Où veille la terreur à côté du plaisir,
« Où la variété réveille le désir.
« Dans mon illusion, grilles, tours, janissaires,
« Mon œil franchissait tout : mes regards téméraires
« Osaient percer l'asile où l'indolent orgueil
« Flotte sur mille appas et choisit d'un coup d'œil.
« Autour de ces sophas où la langueur repose
« J'aspirais le moka, je respirais la rose ;
« J'osais plus, dans ces bains frais et mystérieux
« Que jamais ne profane un regard curieux,
« Où cent jeunes beautés, plus belles sans parure,
« Pour voile à la pudeur donnent leur chevelure,
« Malgré l'affreux cordon, malgré le sabre nu,
« J'entrai brûlant de voir et tremblant d'avoir vu. »

<p style="text-align:right">Delille. Imagination. C. 4.</p>

« Il est inutile d'avertir, ajoute le poëte Esménard, que l'abbé
« Delille n'a vu ce tableau que des yeux de l'imagination. Jamais un
« Européen, peut-être même jamais aucun Musulman, n'a pénétré
« dans un bain de femmes turques. » Ce harem, aux grilles improvisées, ouvert à nos regards sur une des magnifiques terrasses dominant le Bosphore et au loin la pointe du sérail, nous montre une scène de toilette qui fait suite aux bains si longs et si voluptueux dont les femmes de Constantinople ne se lassent jamais. « La démarche de
« ces femmes, comme leurs mouvements, dit lady Montague, avaient

« cette grâce majestueuse que Milton attribue à la mère du genre
« humain. Quelques-unes d'entre elles ont des formes aussi parfaites
« que les déesses nées du pinceau d'un Titien ou d'un Guide.
« Plusieurs, buvant du café ou des sorbets, étaient négligemment
« couchées sur des sophas, tandis que leurs esclaves, qui sont ordi-
« nairement de jolies filles de dix-sept ou dix-huit ans, s'occupent à
« tresser leurs cheveux en mille façons capricieuses. »

CYANÉ ET ANAPUS A SYRACUSE.

Voulons-nous savoir, nous autres, barbouilleurs de papier, *illustrateurs d'albums* éphémères, comment nos devanciers et nos maîtres s'acquittaient, il y a quelques mille ans, de ces descriptions qui nous tiennent en souci, et nous font retourner en tout sens notre stérile plume.

« Non loin des murs d'Enna, il est un lac sur la montagne, habité par
« plus de cygnes que le Caïstre dans tout son cours n'en entend sur
« ses bords. Une forêt entoure les ondes de sa fraîche ceinture, et les
« protége de son feuillage comme d'un voile contre les ardeurs du
« soleil. La terre, abreuvée, y fait naître les plus éclatantes fleurs.
« C'est là que Proserpine, aperçue à peine, fut aimée et enlevée
« aussitôt par Pluton, tant l'amour est prompt et impatient !... Plus
« bas entre les rivages de Cyané et d'Aréthuse est une mer rétrécie
« par deux promontoires rapprochés : dans ce golfe appelé de son
« nom, la plus célèbre des nymphes de Sicile, Cyané, s'élève en ce
« même moment au-dessus des vagues, et reconnaît le dieu des en-
« fers : — Vous n'irez pas plus loin, lui dit-elle, tu ne peux, malgré
« Cérès, devenir son gendre ; il fallait la demander et non la ravir à
« sa mère. Et moi aussi, Anapus m'a aimée, mais je n'ai cédé qu'à
« des prières, et jamais, comme Proserpine, à des menaces. »

Aujourd'hui, la vertueuse Cyané, mariée depuis trois mille printemps au fleuve Anapus, voit croître des tiges de papyrus dans ses ondes limpides, et cache de temps en temps sous ses roseaux un

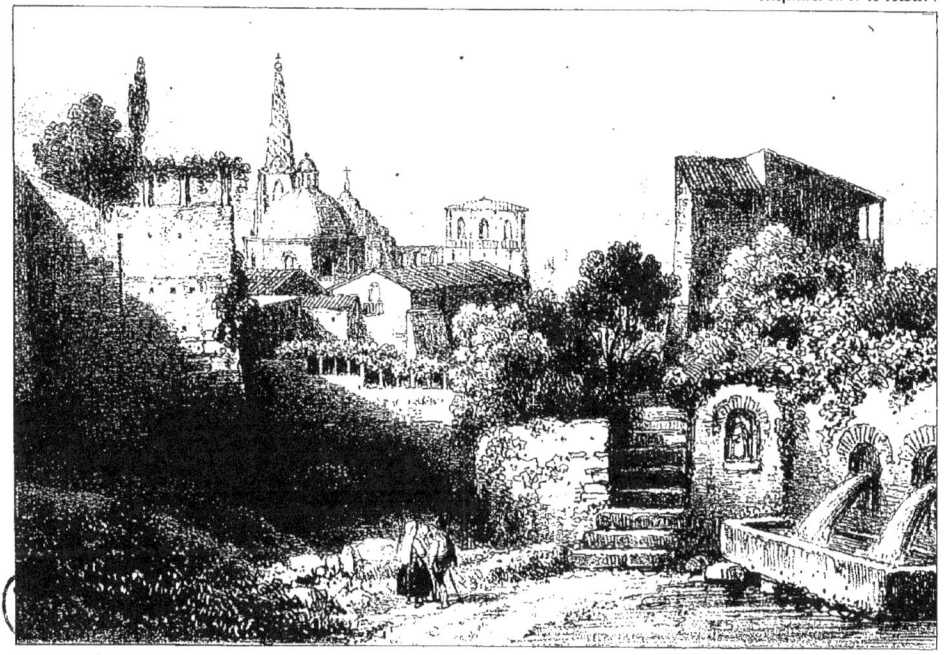

VUE PRISE A MESSINE

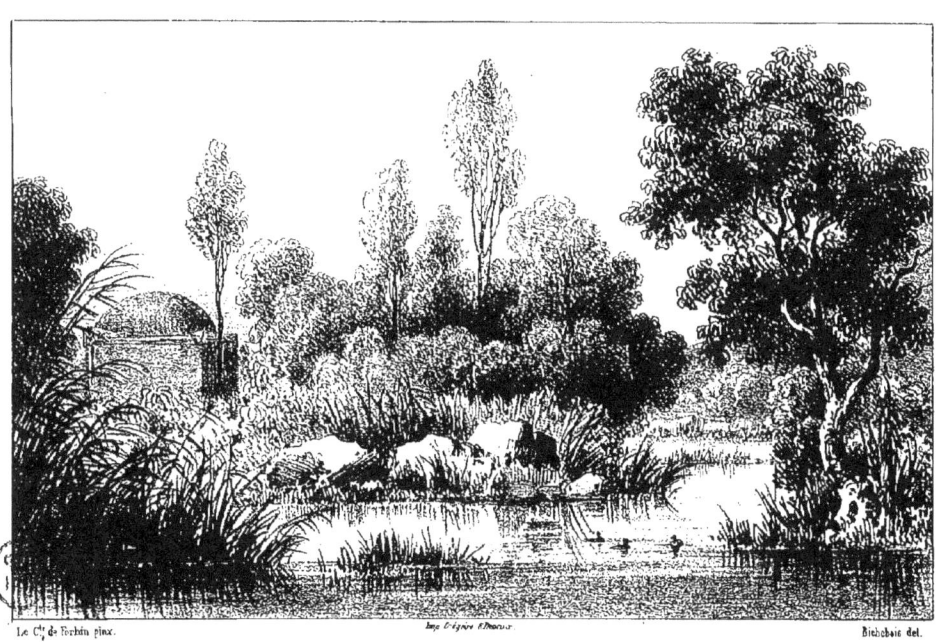

CYANÉ ET ANAPUS A SYRACUSE.

intrépide dessinateur. Mais bientôt celui-ci, las de chercher vainement tout autour une impression pittoresque ou un souvenir mythologique, abandonne la nymphe en répétant avec Ovide :

« Ce n'est que de l'eau qui coule. Il ne reste plus là rien à saisir. »

Lympha subit : restatque nihil quod prendere possis [1].

VUE DE MESSINE.

« Sans peine et sans suffisance, ayant mille volumes de livres « autour de moy, en ce lieu où j'escris, j'emprunteray présentement, « s'il me plaist, d'une douzaine de ravaudeurs, gents que je ne feuil- « lette guères, de quoi esmailler mon récit [2]. » Mais j'ai vu Messine tout récemment, et elle m'a laissé de si doux souvenirs que pour parler d'elle, je ne veux rien devoir qu'à moi-même.

Comme l'habile voyageur qui les reproduit si bien à mes yeux, j'ai gravi derrière la ville les rampes de ces vastes couvents; j'ai interrogé les moines qui habitent ces pittoresques solitudes. J'ai passé de longues heures sur ces terrasses ménagées au penchant de la montagne de Dinna-Mare; ainsi j'ai contemplé la plage du cap Pélore, les ondes tournoyantes de Charybde, les voiles enflées par les brises du détroit, les spéronares entraînés par ses courants, et plus loin, les rochers de Scylla, les blancs clochers de San-Giovanni, la verdure des champs que la mer baigne de ses flots; enfin, à l'horizon, la chaîne des monts de la Calabre.

Heureux cénobites, qui m'avez accueilli dans vos pieux asiles, vous entendez sans envie, bruire à vos pieds la cité tumultueuse ; et tandis que, sous vos yeux, passent tous ces hommes pressés de vivre que la trompeuse fortune appelle vers l'Orient, vous, pressés de mourir, désabusés des biens du monde, vous élevez vos mains et vos prières vers celui qui seul ne trompe pas !

[1] Ovide. Metam. Liv. v. Vers. 415.
[2] Montaigne. Liv. v. Chap. 12.

RAMLÉ L'ANCIENNE ARIMATHIE.

Ramlé est la halte obligée du pèlerinage, et sépare en deux parts presque égales l'espace inhabité qui s'étend entre le port de Jaffa et les murs de Jérusalem. Elle est située à une extrémité de cette longue plaine de Saron qui touche aux sables de Gaza, et aux solitudes de Césarée : après elle viennent les collines pierreuses, et les ravins sans arbres et sans eaux qu'on appelle Vallée de Judas. Mais, dans ce vestibule du désert, croissent, au milieu des champs les plus fertiles, les plus hauts palmiers de l'Idumée, et des forêts de grenadiers et de figuiers.

Là, attirées et grossies par la merveilleuse fécondité du sol, deux villes ont pris place l'une à côté de l'autre, divisées par des remparts de nopals.

La première, Lydda, l'antique Diospolis, cité des temps historiques : la seconde, Ramlé, l'ancienne Arimathie, aux bibliques souvenirs, patrie du pieux Joseph, où la maison de Nicodème, acquise par Philippe le Bon, duc de Bourgogne, offre encore aux pèlerins fatigués une bienfaisante hôtellerie et un saint asile.

Le dessin de M. de Forbin donne une idée parfaitement exacte d'Arimathie, et de sa riche végétation. C'est à propos de cette esquisse et de certains autres traits aussi fidèles que madame de Vintimille lui écrivait :

« Vos dessins ont l'avantage de communiquer à la personne qui les
« regarde l'enthousiasme que vous avez ressenti vous-même en les
« traçant ; et je défie les voyageurs en Orient d'avoir, après bien des
« fatigues, mieux vu que moi, ce que votre portefeuille m'en a mon-
« tré sans me faire quitter mon fauteuil. »

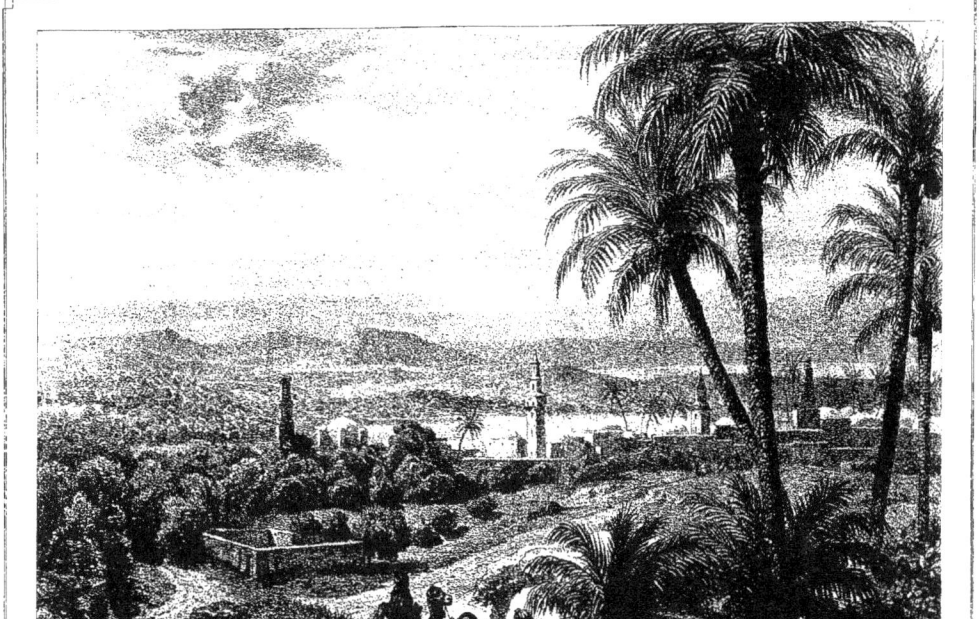

RAMA RAMLE L'ANCIENNE ARIMATHIE.

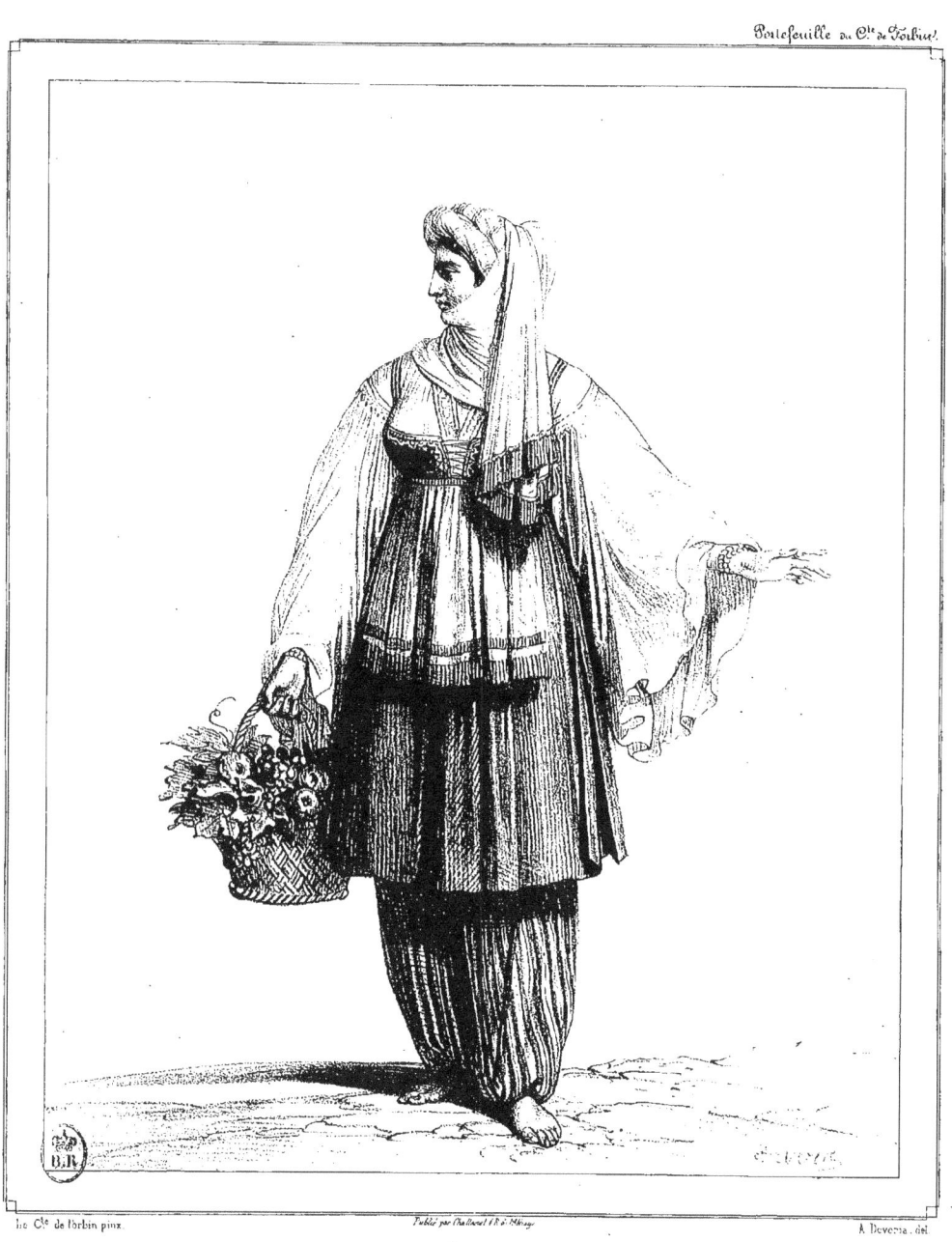

FEMME DE L'ÎLE DE SANTORIN.

FEMME DE L'ILE DE SANTORIN.

« Les femmes de l'île de Santorin, » dit Tournefort (car dans son excellente relation d'un voyage au Levant, le célèbre botaniste s'est presque autant occupé des femmes que des fleurs), « les femmes de
« Santorin cultivent la vigne, tandis que les hommes vont vendre le
« vin. Leur travail et leur industrie ont fait un verger de la plus in-
« grate terre du monde... et Santorin est un bijou en comparaison
« des îles ses voisines. »

Avant de se vouer à la culture du raisin, ces mêmes femmes de l'île aux volcans maritimes, furent de véritables héroïnes. Voici ce qu'en raconte Hérodote, après avoir expliqué que les Minyens, postérité des Argonautes, s'éloignant de Sparte, vinrent peupler Théra aujourd'hui Santorin.

« Les Lacédémoniens ayant résolu d'exterminer les Minyens, s'en
« saisirent et les mirent en prison : mais, comme à Lacédémone les
« exécutions se font la nuit et jamais le jour, les femmes des Minyens
« qui étaient Spartiates, et filles des principaux habitants de la ville,
« demandèrent, la veille du jour fixé pour la mort, à entrer dans la
« prison afin de parler à leurs maris. On le leur permit, sans soup-
« çonner de leur part la moindre malice [1]. Celles-ci, une fois entrées,
« donnèrent tous les habits qu'elles avaient aux hommes dont elles
« prirent les vêtements. Les Minyens revêtus ainsi des robes de leurs
« femmes sortirent de la prison, et s'échappèrent. [2] »

Cette belle Grecque, sous son riche costume, malgré la corbeille de fruits qu'elle porte à la main, ne vous semble-t-elle pas, aux traits de son noble visage, descendre plus directement des héroïques Spartiates d'Hérodote que de la femme vigneron de Tournefort ?

[1] Οἱ δὲ σφεας παρῆκαν, οὐδένα δόλον δοκέοντες ἐξ αὐτέων ἔσεσθαι.
Hérodote. Liv. IV. C. 146.

[2] Noble exemple si noblement suivi, à Paris en 1815 par madame de Lavalette, et à Bruxelles par madame Vandersmissen en 1842!...

CHAPELLE DU SAINT-SÉPULCRE.

Cent voix ont répété dans toutes les langues la description de la chapelle du Saint-Sépulcre dont M. de Forbin nous représente si fidèlement l'entrée. Et cependant, à côté des traits de son pinceau, je veux placer encore les traits de sa plume, ou plutôt les élans de son âme à la vue de la tombe divine.

« Il est impossible, dit-il, de n'être pas profondément ému, et
« saisi d'un respect religieux, à la vue de cet humble tombeau, d o n
« la possession a été plus disputée que celle des plus beaux trônes de
« la terre; de ce tombeau dont la puissance survit aux empires, qui
« fut couvert tant de fois des larmes du repentir et de l'espérance et
« d'où s'élève chaque jour vers le ciel l'expression la plus ardente de
« la prière. On est devant ce tabernacle mystérieux, devant cet autel
« des parfums, dont on vous entretint dès l'enfance. Voilà la pierre
« promise par les prophètes, gardée par les anges, devant laquelle s'inclinèrent
« et le front couronné de Constantin et le casque brillant de
« Tancrède. Il semble enfin que les regards de l'Éternel soient plus
« spécialement attachés sur ce monument, gage du pardon et de la
« rédemption des hommes.

« Toutes les sensations que ces grands souvenirs font naître dans
« mon âme, seraient-elles donc vaines, inutiles, perdues, me disais-je
« en sortant de ce lieu sacré? Que vient faire ici le voyageur obscur,
« marqué pour l'oubli, dont le passage ne laissera aucune trace sur
« la terre? Comment parlera-t-il de Jérusalem, celui dont les plus
« nobles mouvements furent étouffés entre les préjugés et les convenances
« du vieux monde? Comprendra-t-il ces monuments mystérieux
« et prophétiques, celui qui n'a plus de l'existence que des regrets,
« triste héritage du commerce des hommes et des passions de
« la jeunesse [1]?... »

[1] Forbin. Voyage dans le Levant, p. 109.

CHAPELLE DU S^T SÉPULCRE.

FONTAINE A SALON.
(Provence)

O toi qui passes fatigué des vicissitudes de la vie, toi dont l'âme se décourage à lutter contre la douleur, je connais un remède à tes peines ; souviens-toi des prières de ton enfance; viens, agenouillons-nous, à notre tour, sur ces pierres usées sous les genoux de tant de nos frères de pèlerinage ; baisons avec respect ce marbre que leurs lèvres ont poli, et disons comme un autre pèlerin dont les larmes coulèrent aussi sur la tombe sacrée :

« Toi qui donnas ta vie et ta mort aux hommes, toi qui aimes ceux
« qui pleurent, exauce la prière de l'infortuné qui souffre à ton exem-
« ple ! soutiens le fardeau qui l'écrase ! sois pour lui le Cyrénéen qui
« t'aida à porter la croix sur le Golgotha ! »

<div style="text-align:right">Prière de M. de Châteaubriand.</div>

FONTAINE DE SALON.

Je me hâte de parler de Salon, avant que cette petite ville jadis peu accessible et fort inconnue ne devienne, grâce aux canaux et aux chemins de fer, tout aussi abordable et presque aussi renommée qu'Arles et Marseille dont elle est le lien. Les nombreux voyageurs qui vont la traverser remarqueront sous les beaux ombrages de son cours (car plusieurs de nos villes méridionales ont emprunté aux cités italiennes leur *corso*) une fontaine aux eaux limpides et abondantes. Ces sources si appréciées dans un climat brûlant et à l'entrée de la plaine aride de la Crau, ont donné à M. de Forbin le sujet de son esquisse.

J'aime à rappeler avec quel spirituel enjouement, et avec quelle merveilleuse imitation de l'accent provençal M. de Forbin racontait sa visite à un habitant de Salon, lequel avait exigé qu'il vînt admirer, une à une, ses plantes potagères descendant en droite graine, disait-il, des légumes qu'un grand empereur cultivait de ses mains, après avoir quitté la pourpre pour vivre à Salon; tant le séjour de cette ville avait de charmes !... Je voudrais n'avoir pas oublié les plaisants quiproquos, et la macédoine historique qui résultait de cette confusion entre Salone et Salon, entre Nostradamus dont on y voyait autrefois le tombeau, et

Dioclétien, inventeur de l'abdication (triste moyen de gouvernement, ajoutait par parenthèse le narrateur, et qui n'a réussi à personne) enfin, entre les laitues de l'empereur et les prédictions du médecin-prophète. — Personne n'a poussé à un plus haut degré que M. de Forbin l'art de raconter avec grâce, de jeter dans le monde des mots heureux qu'on a souvent répétés, et de mêler à la conversation des traits qui, pour être piquants et inattendus, ne cessaient pas d'être naturels.

ENTRÉE DU BAZAR A ATHÈNES.

« O Hellènes, « disait aux Grecs un de leurs modernes et de leurs plus élégants poëtes, « vous êtes les fils ardents du soleil méridional, vous
« êtes la race spirituelle de la Méditerranée, pourquoi donc vivez-
« vous au milieu de vos ruines, immobiles et muets comme les statues
« antiques de votre patrie [1] ? »

Ces cris de liberté ont retenti au loin. Le temps a marché : ces Turcs qui en 1817, reposaient nonchalamment dans le Bazar d'Athènes, et qui sont les principaux et graves auteurs de la paisible scène développée sous nos yeux, ont fait place à ces Grecs à la tête nue, relégués dans un angle du kiosque oriental. Les descendants d'Osman parés du turban asiatique, et même ce derviche hurleur, reconnaissable à sa face amaigrie et à sa ronde coiffure, ont fui enfin devant les enfants de Périclès.

« Venez à l'Agora, maintenant le Bazar, me disait M. Fauvel, c'est
« la même chose qui seulement a changé de nom; c'est encore là que
« sont les boutiques, mais vous n'y rencontrerez plus ces marchandes
« d'herbes dont Alcibiade craignait les railleries, et qui firent rougir
« Théophraste de n'être pas athénien.... Voyez-vous, ajoutait-il, cette

[1] Εἶσθε σεῖς τὰ θερμὰ τέκνα τοῦ μεσημβρινοῦ Ἡλίου ;
Εἶσθε σεῖς ἡ πνευματώδης γενεὰ τῆς Μεσωγείου ;
Ἕλληνες! Πῶς εἰς τὸ μέσον ἐρειπίων ζῆτε πάντες
Ἄφωνοι καθὼς τῆς γῆς σας οἱ ἀρχαῖοι ἀνδριάντες.

Al Soutzo, ὁ περιπλαν. Ἀς. πρ.

ENTRÉE DU BAZAR A ATHÈNES

« tour carrée à horloge, neuve, massive et sans grâce, qui domine le
« marché? Elle vient d'être élevée par lord Elgin, comme une espèce
« d'amende honorable de ses rapines. Ne semble-t-il pas plutôt que
« chaque heure qui sonne, doit les rappeler [1] ? »

C'est, en effet, derrière ces pampres et cette fontaine, que le moderne Alaric, victime des mordantes épigrammes de lord Byron, avait en expiation de ses sacriléges entreprises contre le temple de Minerve fait dresser un clocher : Monument ignoble et de triste mémoire, que les Grecs ont déjà sans doute balayé du sol classique de leur Agora.

L'ANCIEN TEMPLE DE SALOMON.

La mosquée El Haram, construite sur le sol où fut le temple de Salomon, est bien connue des pèlerins, des voyageurs, et de tous ceux qui ont écrit ou médité sur les pèlerinages et voyages en Palestine. J'en ai tant parlé moi-même chaque fois que Jérusalem s'est retrouvée sous le pinceau de M. de Forbin, par conséquent sous ma plume !.. Qu'en pourrais-je dire encore ?.. Rien qu'une anecdote tant soit peu triviale et prosaïque. Un dessin de cette mosquée, que j'avais, ne pouvant y entrer, si attentivement considérée du haut des fenêtres du gouverneur de Jérusalem, me fut un jour apporté par un domestique inconnu ; un billet était joint à l'envoi ; ce billet d'une écriture déguisée, s'exprimait en langue provençale, il était signé du nom imaginaire d'un *peintre méridional ;* et j'y lisais les choses les plus naïves et les plus piquantes, encadrées dans les phrases les plus provençales et les plus rebelles à la traduction. J'y répondis aussitôt par ces lignes.

<div style="text-align: center;">
A cette pompeuse merveille
Qui me montre au désert l'éternelle cité ;
A ce billet si bien dicté,
A ce patois qui charma mon oreille
Sur les bords où règne Marseille,
J'ai reconnu le pèlerin :
C'est le pinceau, la plume et l'esprit de Forbin.
</div>

[1] Marcellus. Souvenirs de l'Orient. T. II. P. 354.

CHEMIN DE JÉRUSALEM A LA MER MORTE.

Le pèlerin qui va de Jérusalem à Jéricho, après avoir traversé le Cédron et dépassé les oliviers de Gethsémani, arrive à Béthanie, patrie de Lazare, où il ne trouve plus d'arbres, mais encore quelques fleurs sauvages arrosées par la fontaine des Apôtres; puis, il atteint le désert où finit toute végétation.

> La terra intorno è nuda d'erba
> E di fontane sterile, e di rivi;
> Nè si vede florir lieta, e superba
> D'alberi, fare schermo ai raggi estivi. [1]

Là, commence l'empire des tribus voleuses; c'est dans ce *lieu du sang*, ADOMIM, que l'Évangile place la touchante parabole du Samaritain. Et, quelle solitude, en effet, peut mieux favoriser les entreprises des Arabes! De petites collines séparées par des gorges étroites, s'élevant en étages comme des forteresses naturelles; des espèces de tours de craie durcie aux rayons du soleil; des grottes creusées par le temps dans un sable solide, et dominant la route! Les soldats turcs eux-mêmes n'y passent qu'en tremblant, après avoir visité leurs pistolets, et pris en main le long roseau de l'Euphrate qui leur sert de lance.

C'est un de ces défilés redoutables que le crayon du voyageur a dessiné, en animant de sa présence et de celle de son escorte ces ravins éternellement arides.

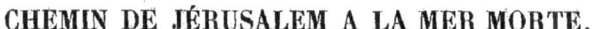

PORTE DE L'HOPITAL DE SAINTE-HÉLÈNE

Dans ce même Orient qu'avait troublé une première Hélène, « la plus « belle femme de son siècle, dit Bayle, mais d'ailleurs sans honneur,

[1] Tasso. Ger. Lib. C. III. St. 56.

LE CASINO.
(Villa Borghèse.)

« et d'une vie toute pleine de mauvaises aventures, » devait briller quinze cents ans plus tard, une autre Hélène, belle aussi, célèbre par l'austérité de sa vie, et par ses pieuses fondations. Autant la Grèce antique avait retenti des erreurs de « la coupable beauté qui trahit «Ménélas », autant la Palestine devenue chrétienne célébra les louanges de la mère de Constantin. Longtemps encore après ses bienfaits, l'admiration des hommes prolongea la renommée de la sainte impératrice, et la tradition donna son nom vénéré aux asiles et aux temples construits en imitation de ses vertus. En effet, l'élégant portique représenté dans le dessin qui est sous nos yeux, n'a rien de l'architecture du quatrième siècle, et ressemble peu au style intérieur de l'église de Bethléem, monument incontestable de la munificence de sainte Hélène; mais ce portique conduisait à un hospice, et cet hospice rappelait la piété généreuse de la mère du grand empereur, comme la réhabilitation des lieux saints due à son influence sur son fils. Dès lors, les voyageurs vers la tombe sacrée, confondant les époques dans leur gratitude, ont laissé, et laissent encore à cette ruine le titre de la protectrice des pèlerins, et de la patronne favorite des jeunes filles de la Grèce moderne.

CASINO A ROME.

AUX ARTISTES

« O homme! Combien tu me parais beau, quand avec tes palmes
« triomphales tu te montres au déclin du siècle dans ta noble et fière
« puissance, ta pensée indépendante, la plénitude de ton esprit, ta gra-
« vité bienveillante, et ton silence fécond. Toi, le fils expérimenté du
« temps, affranchi par la raison, affermi par les lois, grand par ta dou-
« ceur, et riche des trésors que ton sein t'a longtemps gardés : enfin,
« maître et seigneur de cette nature qui chérit tes chaînes, et qui, après

« avoir essayé tes forces en mille luttes s'élance sous toi, et t'emporte
« hors du chaos et du désert.[1]

Jeunes artistes de l'Allemagne et des autres régions romantiques que Schiller a séduits par ses visions enchantées, et qui accourez à Rome épris de cette grande image du génie, voici un casino pittoresque situé en face de la cabane plus ruinée encore de votre immortel patron! Qui donc entre vous, après avoir copié et étudié sous mille aspects les chefs-d'œuvre du Vatican, n'a pas ajouté à ses esquisses les grands pins qui forment l'horizon de la maison isolée de Raphaël, petite chaumière dormant à l'ombre du Pincio, dans des prairies désertes, à la limite des gazons si foulés de l'élégante et tumultueuse villa Borghèse? Eh bien! écoutez celui qui voulut ainsi que vous retracer ces beaux ombrages pour les plaisirs de sa mémoire, et comme une sorte de tribut payé au plus grand des peintres par son humble admirateur.

« Si l'artiste moderne se borne à copier le moins mal possible autour
« de lui, c'est qu'il ne sait plus se créer en lui-même une plus belle
« nature; c'est qu'il est déshérité des hautes méditations religieuses;
« la foi seule donne le génie. Qu'espérer de nos jeunes élèves, quand à
« peine sortis de l'école, s'emparant de l'incrédulité comme d'une robe
« virile, ils pensent se devoir à eux-mêmes de ne pas plus croire en
« Dieu qu'en Jupiter ou en Pluton?... O Raphaël!!! »

<div style="text-align:right">Comte de Forbin. Réflexions sur les arts.</div>

[1] Wie schön, o Mensch, mit deinem Palmenzweige
Stehst Du an des Jahrhunderts Neige,
 In edler stolzer Männlichkeit,
Mit aufgeschlossnem Sinn, mit Geistesfülle,
Voll milden Ernst's, in Thatenreicher Stille,
 Der reifste Sohn der Zeit,
Frey durch Vernunft, Stark durch Gesetze,
Durch Sanftmuth groß, und reich durch Schätze,
Die lange Zeit dein Busen Dir verschwieg.
Herr der Natur, die deine Fesseln liebet,
Die Deine Kraft in tausend Kämpfen übet,
Und prangend unter Dir aus der Verwild'rung Stieg!

<div style="text-align:right">Schiller, die Künstler.</div>

GONZALVE DANS L'ALHAMBRA.

« Vanos muros y mezquitas,
Famosas Torres Bermejas,
No penseis que en ese estado
En que os veis, y esa Grandeza
Mucho os dejarà durar
El Cielo con su inclemencia,
Que su rigor os pondrà
En tan miserable vuelta
Que aun apenas las señales
De lo que fuistes se vean. »

« Forteresses et mosquées orgueilleuses, Tours Vermeilles si célè-
« bres, ne pensez pas que le ciel rigoureux vous laisse jouir longtemps
« de votre grandeur et de votre force. Sa colère va vous réduire à un
« état si misérable, qu'à peine verra-t-on les vestiges de ce que vous
« avez été. » Romance du maure Muzza.

« Pressée de la famine, Grenade enfin capitula. Le malheureux
« Boabdil livra aux Castillans l'Albayzin et l'Alhambra, dont s'empara
« Gonzalve de Cordoue. Le comte de Tendilla, nouveau gouverneur
« de Grenade, vint arborer la croix triomphante, l'étendard de Cas-
« tille, et celui de saint Jacques, sur la plus haute tour du palais sar-
« rasin. » — Ainsi s'exprime dans son *Précis de la domination des Maures
en Espagne*, Florian, devenu pour le profit de quelques romans assez
fades, un compilateur érudit, et un intéressant historien. C'est cette
entrée de Gonzalve de Cordoue dans l'Alhambra, qui fait le sujet du
tableau de M. de Forbin.

« De légères galeries, des canaux de marbres blancs bordés de ci-
« tronniers et d'orangers en fleurs, des fontaines, des cours solitaires
« s'offroient de toutes parts aux yeux de Aben-Hamet, et à travers les
« voûtes alongées des portiques, il apercevoit d'autres labyrinthes et de
« nouveaux enchantements. L'azur du plus beau ciel se montroit entre
« des colonnes qui soutenoient une chaîne d'arceaux gothiques. Les
« murs chargés d'arabesques, imitoient à la vue ces étoffes d'Orient

« que brode dans l'ennui du harem, le caprice d'une femme esclave :
« quelque chose de voluptueux, de religieux et de guerrier, sembloit
« respirer dans ce magique édifice ; espèce de cloître de l'amour,
« retraite mystérieuse où les rois maures goûtoient tous les plaisirs et
« oublioient tous les devoirs de la vie [1]. »

TOMBEAUX DE LA VALLÉE DE JOSAPHAT

Dans un des meilleurs jours de ma vie trop rapidement écoulés au sein de Jérusalem, je descendis vers le soir la *Voie Douloureuse;* et laissant à droite le prétoire de Pilate, à gauche une antique piscine, je sortis par la porte *Sitti-Mariam*. Puis, traversant le jardin des Olives, je suivis les traces du Cédron, tantôt marchant dans son lit poudreux, tantôt cherchant l'ombre de quelques petits arbres, assez rares sur ses bords escarpés. J'atteignis ainsi bientôt les monuments creusés pour les Rois dans cette vallée de Josaphat, que les ossements réunis et presque mêlés de tant de générations habitent et encombrent. Des tombes royales dressées dans les rochers de la montagne, y dominent encore au-dessus des sépulcres plébéiens ; comme si, du haut de ces grottes que surmontent les festons d'une pompeuse architecture, les vieux monarques des Juifs et les despotes envoyés de Rome régnaient toujours sur une population muette et inanimée.

De tombe en tombe, j'arrivai jusqu'au bord du souterrain, où coulent à peine les eaux de Siloë, près du village qui porte le nom de la source.

Au milieu de ces *champs de mort* (c'est ainsi qu'on les nomme en Orient) destinés à recueillir tous ces débris humains qui, depuis deux mille ans, y accourent de tous les points de l'Europe, quelques femmes Cophtes, cachées entièrement sous de longs vêtements de deuil, pleuraient sur des fosses récentes. De temps en temps, de grandes filles arabes, au visage et aux bras découverts, aux pieds nus, à la robe bleue

[1] Chateaubriand, Mél. littéraires.

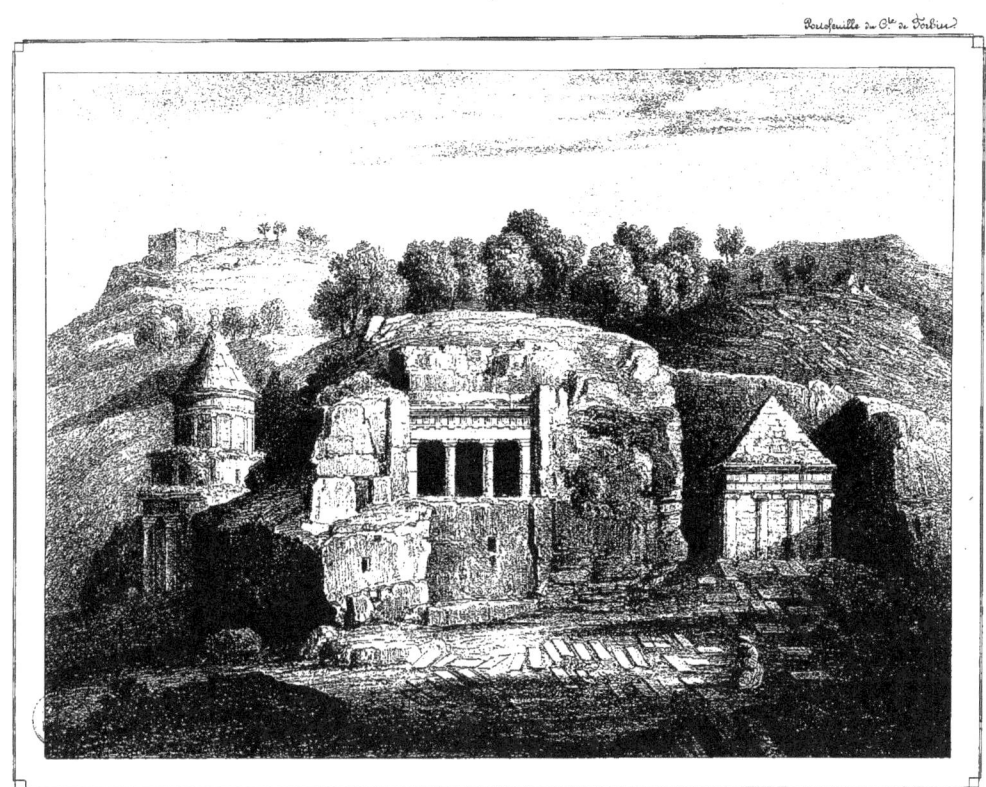

TOMBEAUX DE LA VALLEE DE JOSAPHAT.

serrée par une ceinture de cuir, portant leurs urnes à la fontaine, traversaient gravement ces funèbres solitudes; tandis que de jeunes Juives échappées de Jérusalem, légères et insouciantes, couraient à la recherche de quelques fleurs mal écloses dans ces arides rochers, pour en orner le voile blanc qui couvrait à peine leur visage.

Voilà donc, me disais-je, ce qui reste de tant de nations couchées à rangs pressés dans ces royaumes de la mort! Après les Hébreux, les Romains; puis les lieutenants de Mahomet, les Kalifes, les Sarrasins, les héros de France; puis encore les Turcs et les Juifs: maintenant un confus mélange de mille sectes se disputant d'abord quelques priviléges pour leurs prières et leurs cérémonies si diverses, ensuite quelques pouces de terre dans la vallée de Josaphat pour y mourir !.... Mais, au milieu de tant de réflexions et de tristes réalités qui affligent l'esprit, une pensée seule s'élève et nous console : c'est l'image de ce grand et divin sacrifice dont la mémoire ne peut finir, et de cette tombe, berceau de notre espérance. Tombe sacrée qui, rendant au ciel le dépôt qu'elle en avait reçu pour si peu d'heures, fut le premier symbole et le sublime emblème de notre immortalité révélée au monde!

Jamais je ne revois ce dessin de M. de Forbin sans retrouver avec émotion dans ma mémoire le souvenir de ma promenade méditative.

RUINES EN ITALIE.

Au bas de ce dessin j'ai trouvé ces mots écrits au crayon, par le peintre, comme une réflexion née entre un trait et l'autre, et inspirée bien plus par une pensée habituelle que par la vue de ces ruines anonymes.

« Mes études de peinture dans le genre du paysage, ont eu souvent
« pour but d'emprunter par des essais d'après nature, quelque chose
« à la couleur éclatante des Hollandais, en l'appliquant à des sites
« plus intéressants que ceux dont ils se sont occupés. J'enviais la par-
« faite justesse de leur exécution si naïve et si fine, et je regrettais le
« choix de leurs sujets, tandis que les paysagistes italiens ont trop né-

« gligé de leur côté, ce qui eût donné tant de charme à leur belle na-
« ture ; ces mêmes détails précis et prestigieux que les Flamands ap-
« pliquaient à des sites vulgaires, faisant si peu penser ou si mal. »

<div style="text-align: right;">Le comte de Forbin.</div>

MAISON D'UN PÊCHEUR A BAIA.

Ce trait de Baïa suffira pour rappeler le golfe aux mille beautés, aux mille souvenirs, et le fortuné séjour de Naples, où l'on n'ose plus décrire, mais où l'on sait seulement jouir et méditer.

« On veut étudier à Rome, dit Gœthe; à Naples on ne veut que
« vivre. Quand je cherche à tracer des mots, les images de ce fertile
« pays, de cette vaste mer, des îles embaumées, de la montagne qui
« fume, s'offrent sans cesse à mes yeux, et la faculté de les représenter
« m'est ravie[1]. »

Et cependant, que n'aurait-on pas à dire du golfe de Baïa? N'a-t-il pas encore acquis une célébrité nouvelle depuis qu'il a inspiré ces vers immortels :

« Colline de Baïa ! Poétique séjour !
« Voluptueux vallon qu'habita tour à tour
 « Tout ce qui fut grand dans le monde,
« Tu ne retentis plus de gloire ni d'amour.
 « Pas une voix qui me réponde
 « Que le bruit plaintif de cette onde,
« Ou l'écho réveillé des débris d'alentour !
 « Ainsi tout change, ainsi tout passe ;
 « Ainsi nous-mêmes nous passons,
 « Hélas ! sans laisser plus de trace
 « Que cette barque où nous glissons
 « Sur cette mer où tout s'efface. »

A qui pourrais-je apprendre que ces vers sont de Lamartine?

[1] Wenn man in Rom gern studieren mag, so will man in Neapel nur leben... Wenn ich Worte schreiben will, so stehen nur immer Bilder vor Augen, des fruchtbares Landes, des freien Meeres, der duftigen Inseln, des rauchenden Berges, und mir fehlen die Organe das Alles darzustellen. — Goëthe, Italian Reise.

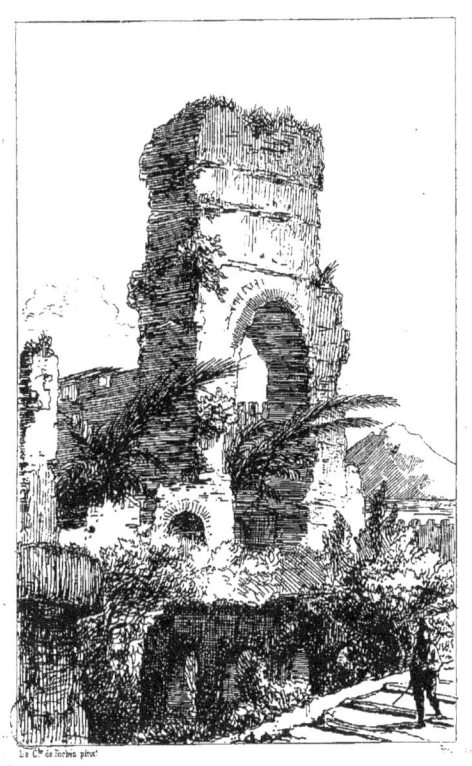

RUINES EN ITALIE.

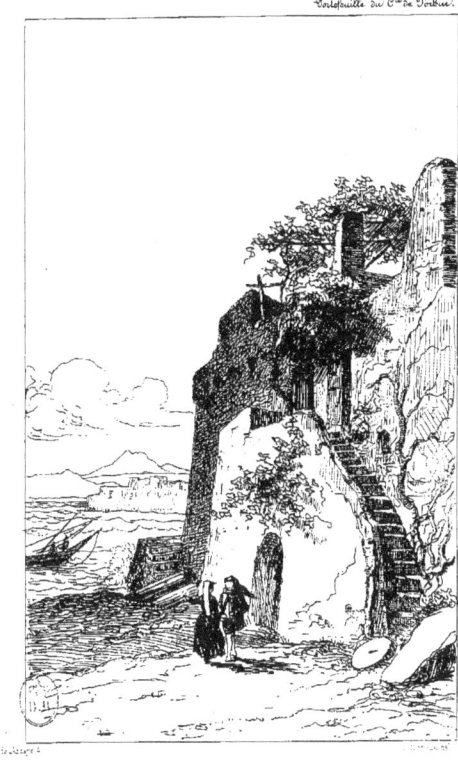

MAISON D'UN PECHEUR.

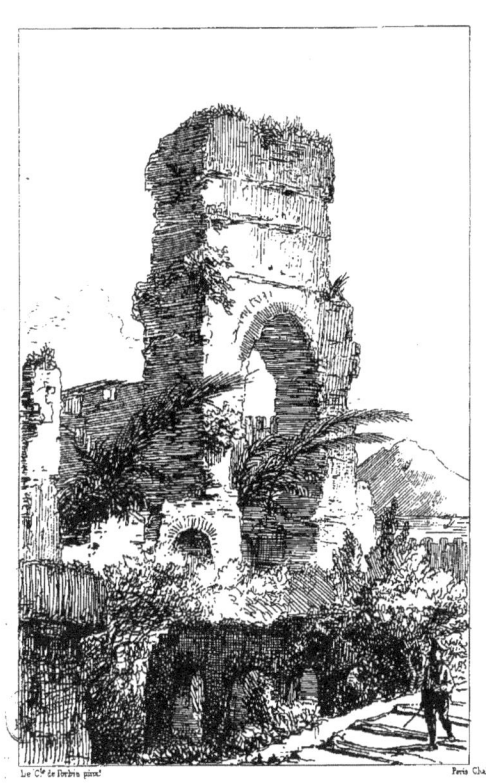 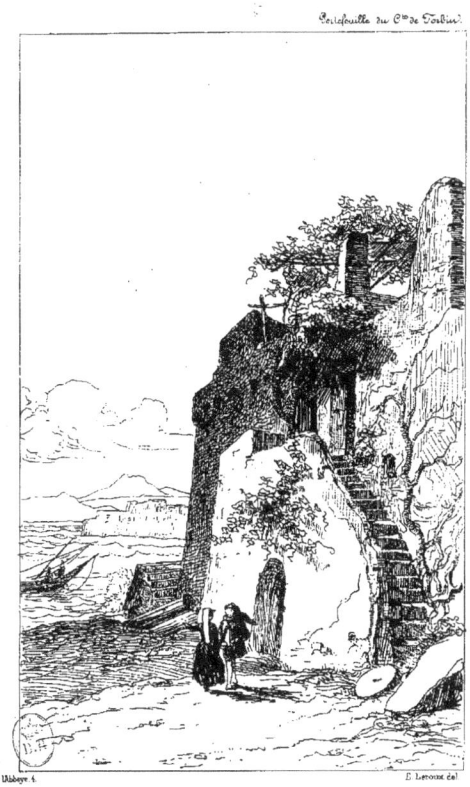

FAC SIMILE. A BAIA.

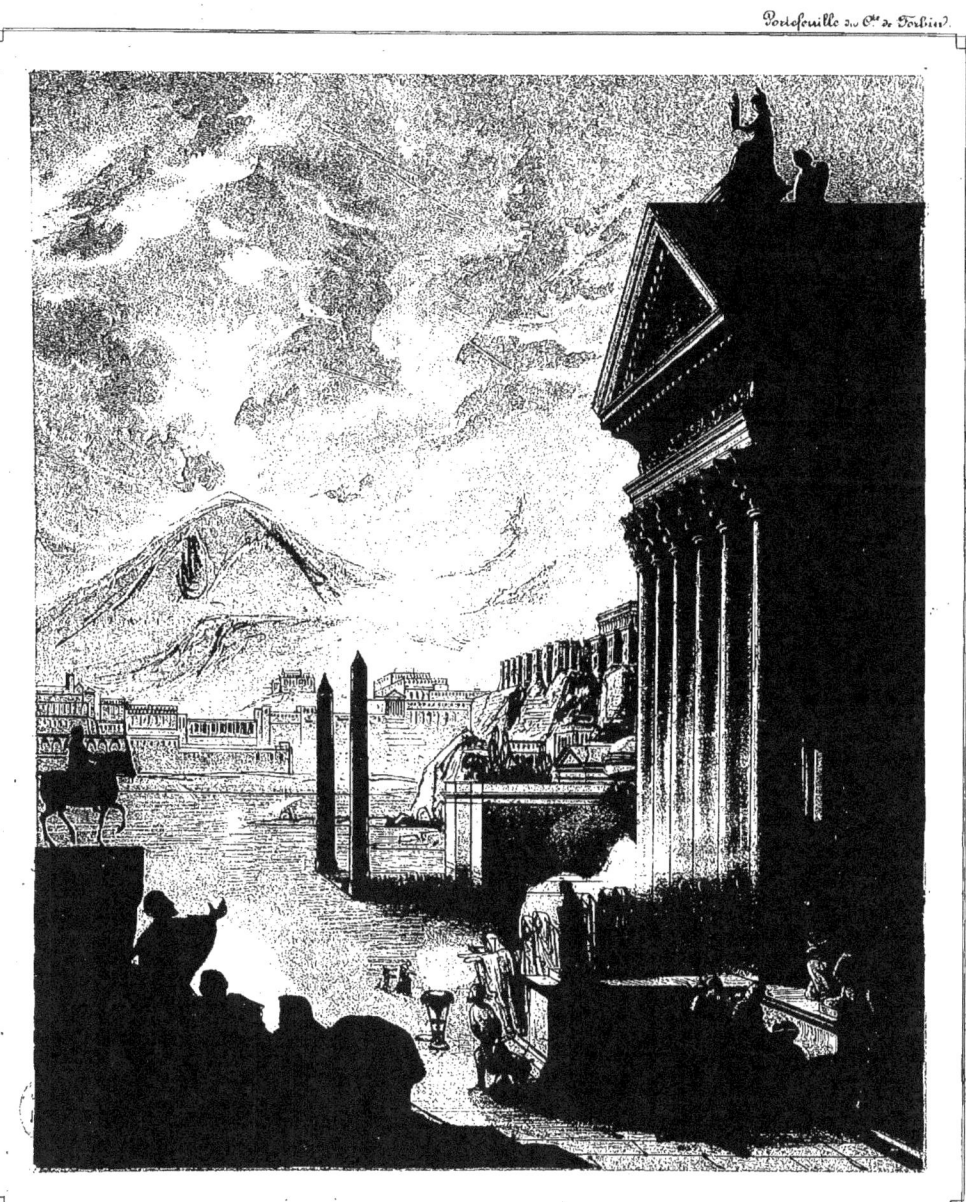

LA MORT DE PLINE.

LA MORT DE PLINE.

> « Votre Vésuve a laissé au roi de Prusse de profondes impressions, et il a répété souvent à Aix-la-Chapelle que c'était le premier phénomène physique qu'il eût vu retracé sur la toile, sans que le pinceau lui eût fait perdre de sa grandeur. »
>
> Lettre de M. de Humboldt à M. le comte de Forbin.

Ici madame de Genlis prend ma plume, et j'admire comment dans sa traduction de la lettre de Pline le jeune à Tacite, elle a su déguiser la froideur et le bel esprit du neveu racontant la mort de son oncle.

« L'air était embrasé, et les cieux couverts d'un crêpe noir ; on ne
« voyait distinctement que la montagne formidable qui portait la mort
« dans ses flancs : de cet immense foyer qui ne renfermait et n'éclai-
« rait que la destruction, s'élançaient à la fois d'innombrables flammes
« d'une élévation prodigieuse et des torrents d'une lave brûlante, qui,
« se répandant de toutes parts, inondaient une terre bouleversée.

« Cependant, Pline voulut s'approcher du Vésuve, jusqu'à l'endroit
« où l'on pouvait découvrir le magnifique temple de la Victoire, éta-
« bli à Stabie sur le rivage.... Le plus étonnant spectacle s'offre à ses
« regards; le pontife et les prêtres du temple défilaient d'un pas chan-
« celant sur la rive, et ils élevaient leurs mains tremblantes vers le ciel
« irrité où tout semblait annoncer les vengeances célestes.

« La flamme ondoyante et rapide du volcan s'élançait jusques aux
« nuages, et, sans dissiper la noire épaisseur des ombres, elle sem-
« blait seulement colorer les ténèbres en les rendant transparentes, et
« en les nuançant d'une teinte rougeâtre. Les effets effrayants de ce
« feu destructeur répandus sur le temple, les rochers, les hommes et
« les flots de la mer donnaient à toute cette rive l'aspect d'un embrase-
« ment universel. Dans ce tableau à la fois majestueux, éclatant et fu-
« nèbre, tout était d'accord; c'était l'harmonie terrible des enfers. »

Voilà les images et le style d'un écrivain qu'on imprime, voici les pensées intimes d'une amie, et son billet inédit.

« Inès me charme et m'attendrit, Pline me ravit et m'épouvante.
« J'ai voulu m'associer à votre gloire. Mais c'est à votre âge que les

« succès sont désirables, car ils protégent l'avenir. Dans la vieillesse,
« les éloges ne donnent plus de beaux jours, on ne pense qu'à la nuit;
« elle est si proche ! Il n'appartient plus alors aux partisans ou aux
« critiques de hâter la circulation d'un sang refroidi pour toujours.
« Mais pourrais-je regretter ces émotions littéraires quand les soins de
« l'amitié m'accompagnent si doucement au tombeau !... Étrange
« billet! allez-vous dire; quoi donc? pensez-vous qu'on puisse vous
« écrire comme à un autre? » Comtesse de Génlis.

LE PONT D'AVIGNON

Le pont d'Avignon, et le pont du Saint-Esprit construit un siècle après, furent longtemps, de Lyon à la mer, les seuls vainqueurs d'un fleuve réputé indomptable. A en juger par ses débris, celui-ci, moins long peut-être que son rival, était d'un style plus hardi et plus noble; ce pont fut presque entièrement ruiné en 1660. De ses dix-neuf arches il n'en reste plus que cinq; mais sur l'une d'elles on admire encore la petite chapelle dédiée à saint Benezet, berger de la Maurienne, qui en est à la fois, dit la chronique, le maçon, l'architecte et le patron. Frappé du danger que présentait le passage du Rhône, ce Saint résolut d'établir à Avignon un pont sur le fleuve, et mille légendes miraculeuses qui ont accompagné l'origine de cette construction, lui ont aussi survécu.

M. de Forbin ne revoyait jamais sans un vif plaisir ces ruines du pont d'Avignon qui lui annonçaient sa chère Provence ; et l'esquisse que nous en donnons ici est une de celles où il a le mieux retracé le caractère de l'architecture du moyen âge.

« Dans vos dessins, » lui écrivait M. de Coupigny (auteur de romances si remarquées à une époque où on exigeait de la romance sinon une action, tout au moins un sens), « je trouve l'intérêt d'un al-
« bum complet; et le talent du peintre embellit les souvenirs les plus
« variés. Sur ces terres classiques de l'histoire, de la religion et des
« arts, tous vos sentiments sont d'un homme de goût : et vous savez
« merveilleusement faire partager vos impressions comme vos jouis-
« sances. »

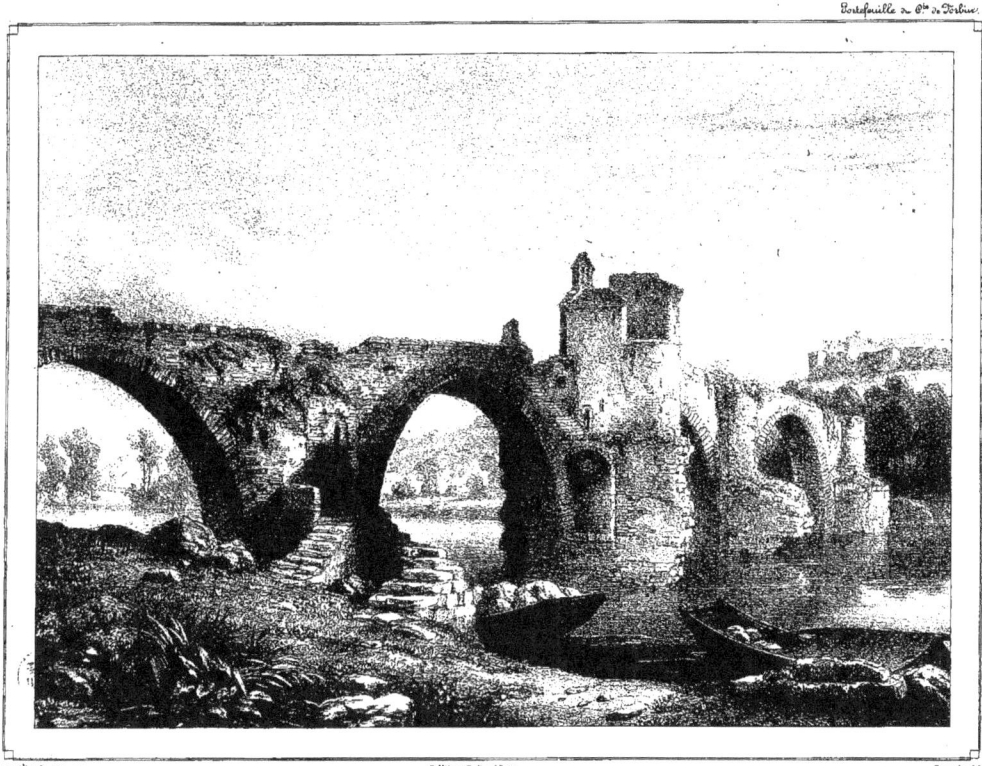

LE PONT D'AVIGNON.

SANTA-MARIA-NOVELLA A FLORENCE.

Santa-Maria-Novella est une des églises de Florence, et même de l'Italie, les plus remarquables par son élégante structure et par la multiplicité de ses ornements. Michel-Ange l'affectionnait entre toutes, et l'appelait la *nouvelle mariée*, à cause de ses richesses et de sa parure. Sa construction date du treizième siècle : déjà l'artifice de la perspective avait atteint une haute perfection ; car, pour donner aux nefs de la nouvelle église l'illusion de l'espace, ses habiles architectes qui furent deux moines dominicains, en diminuèrent par degrés les arceaux de manière à tromper l'œil sur ses véritables dimensions. La façade est du quinzième siècle, et Cosme Ier y fit établir, sous la direction d'un autre dominicain, célèbre astronome, la sphère de Ptolémée et un cadran de marbre destiné à mesurer l'arc céleste.

Le *Grand* cloître, que par cette épithète on distingue du cloître *Vert* ainsi nommé en raison de la couleur de ses peintures, est l'objet du tableau de M. de Forbin. Les actions les plus mémorables de la vie de saint Dominique, de saint Thomas d'Aquin, et de plusieurs autres grands hommes de l'ordre des prédicateurs sont représentées sur les murs par d'illustres artistes. C'est à cette petite porte que s'ouvre la pharmacie de Santa-Maria-Novella, si renommée par ses essences et ses liqueurs.

Enfin, pour ne rien omettre des souvenirs même un peu profanes qui se rattachent à ce bel édifice, c'est sous ces voûtes hospitalières que Bocace réunit les dames florentines effrayées des malheurs de leur patrie, quand il prélude aux joyeux récits de ses *Journées* par la plus terrible description des ravages du plus terrible fléau.

RUINES DE L'ABBAYE DE SYLVACANE.

C'est dans la vallée de la Durance, non loin des montagnes qui la séparent de Vaucluse, près de l'antique château où M. de Forbin vit le jour, que son souvenir est allé chercher le sujet de ce dessin. Là se trou-

vait tout ce qui plaisait le plus à son imagination : de grands arceaux où la lumière d'un climat méridional pénètre si pure et si éclatante ; les ruines d'une vieille maison des prières, où la croix se distingue encore sur les murs, de belles eaux coulant dans la solitude : puis, par contraste avec les débris d'une abbaye célèbre dans les annales de Provence, le peintre a placé à leur ombre un jeune pâtre, insouciant des choses d'autrefois, faisant retentir des sons de sa flûte sauvage ces mêmes voûtes qui répétèrent les chants sacrés.

Les œuvres de M. de Forbin parlent à l'âme comme aux yeux. Il y a, dans ce qu'il retrace, ou la mémoire et comme un regret du passé, ou une espérance d'avenir, et toujours une teinte de tristesse. « Sa-
« chez, disait le philosophe Favorinus, que la disposition chagrine de
« l'esprit qu'on appelle *la mélancolie*, ne s'empare pas des âmes mé-
« diocres et communes, mais que cette souffrance a en elle quelque
« chose qui touche au sublime [1] »

Qu'on me pardonne si, à propos de la peinture qui fait rêver, je cite une lettre que l'auteur des *Moissonneurs* et des *Pêcheurs*, peu de temps avant de mourir si jeune, adressa à M. de Forbin.

« Je viens de retirer plusieurs tableaux de l'exposition du Capitole,
« et je vous les envoie pour la vôtre, monsieur le comte ; protégez-les,
« vous le devez un peu, car vos ouvrages où se trouve toujours auprès
« de la nature quelque image mélancolique, n'ont pas été sans in-
« fluence sur la tournure qu'ont prise les miens. Je viens de quitter
« Rome dans des circonstances politiques peu favorables pour les arts,
« et je suis à Venise, cherchant la solitude et la paix,

« Quì mi sto solo ed a 'tempi miglìori
« Sempre pensando.
« Nè del vulgo mi cal, nè di fortuna
« Nè di me molto. » [2]

<div style="text-align:right">Léopold Robert.</div>

[1] Scitote, inquit, tamen intemperiem istam quæ μελαγχολία dicitur, non parvis nec abjectis ingeniis accidere ; ἀλλὰ εἶναι σχεδόν τι τὸ πάθος τοῦτο ἡρωικὸν.
<div style="text-align:right">Aulugelle, liv. 18, c. 7.</div>

[2] Pétrarque. Sonnet 91, 1^{re} partie.

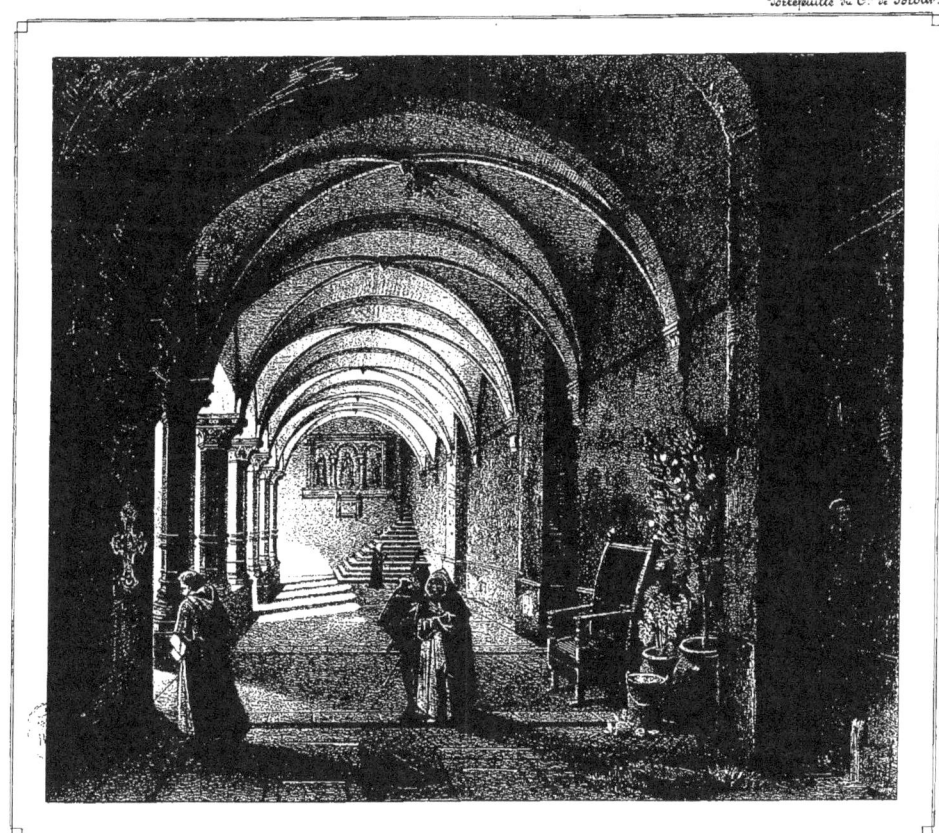

SANTA-MARIA NOVELLA A FLORENCE

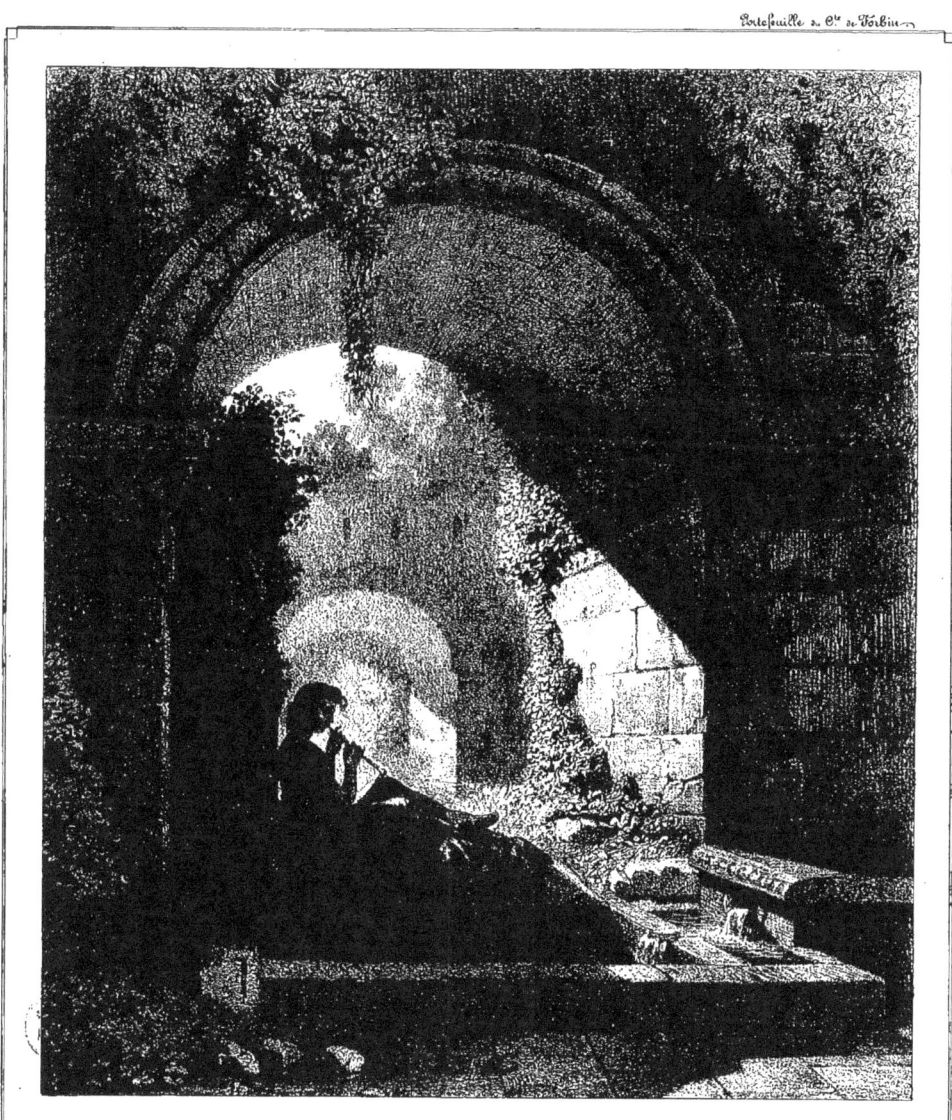

RUINES DE L'ABBAYE DE SYLVACANE.

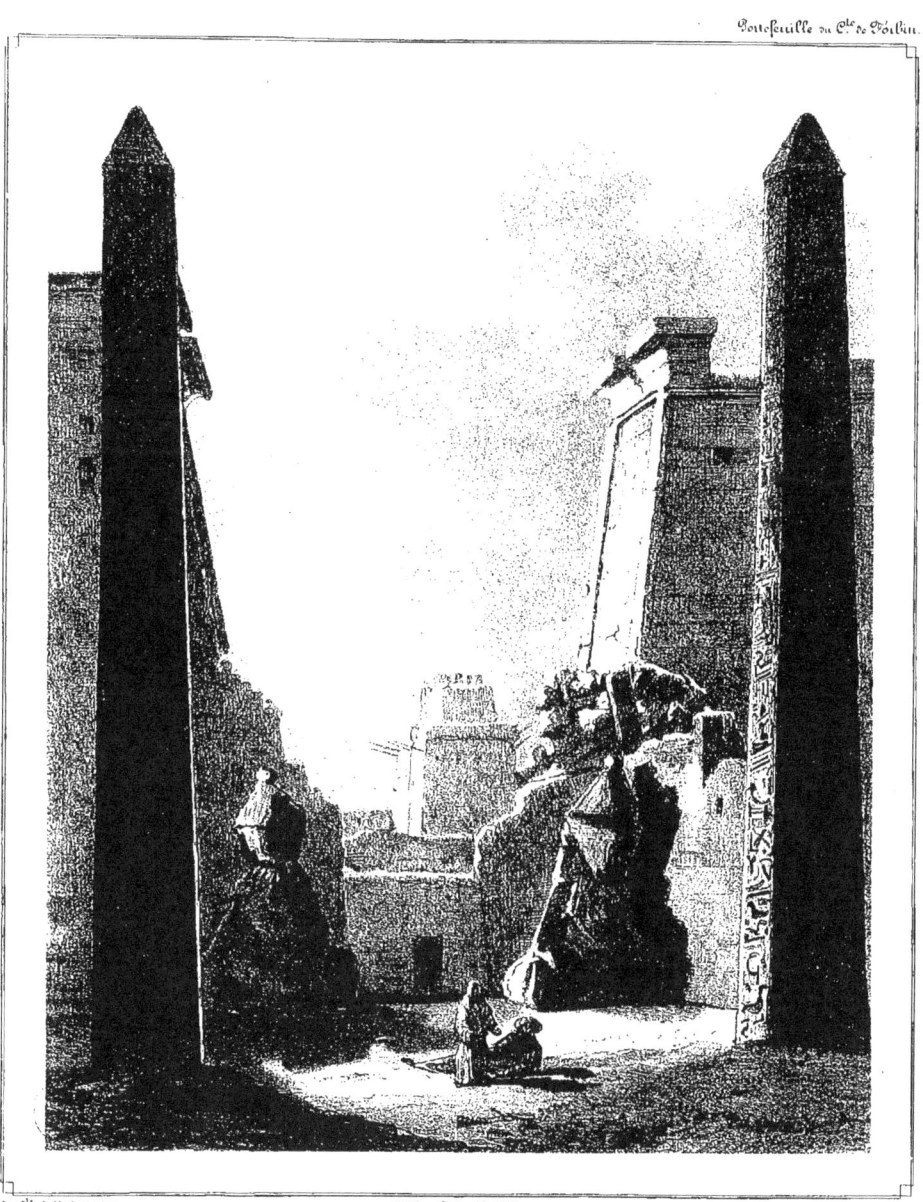

LES OBELISQUES DE LUXOR A THÈBES.

LES OBÉLISQUES DE LUXOR.

« Voilà l'obélisque échappé des ruines
« Que le vent de Luxor amoncèle en collines;
« Voilà cet envoyé de tant de deuil témoin,
« Qui pour nous en instruire est venu de si loin :
« Ce puissant orateur dont la pierre éloquente
« Parlera dans les lieux que le peuple fréquente;
« A Paris, tous les soirs, comme un vieillard conteur
« Qui des mêmes leçons frappe son auditeur.
« Il va vous dire : O vous, hommes nés de la veille
« Qui vous croyez géants, pour qui tout est merveille,
« Dont l'orgueil est si large et qui parlez d'un ton
« A faire frissonner vos villes de carton ;
« Écoutez : j'ai vu naître une si forte race
« Que les roches d'Égypte en ont gardé la trace ;
« Que ce qui reste d'elle après quatre mille ans,
« Est plus robuste encor que vos palais croulans.....

« Mais il devait venir ce jour inévitable
« Où les dés du destin sont jetés sur la table,
« Où le jeu qui préside à tout notre univers
« Tue un bonheur trop long par un coup de revers...
« L'Égypte eut beau lutter avec ses mains si fortes,
« Il fallut prendre rang chez les nations mortes
« Typhon, le dieu du mal, sur les ruines, seul,
« Lui jeta le désert comme un pâle linceul.

« A nous, à nous qui vivons d'une si faible vie,
« L'aiguille du désert au sort natal ravie
« Va faire retentir ces sublimes leçons.
« Nous écouterons bien sur la place publique
« Tout ce qu'elle dira, l'immortelle relique
 « A nous infirmes qui passons. »
 BARTHELEMY.

Encore une citation; et pourquoi risquerais-je de mal dire moi-même ce que mes prédécesseurs ont si bien dit?

« Nous avons voulu planter un obélisque sur une de nos places; il
« nous fallut l'aller filouter à Luxor; et nous avons mis deux ans à

« l'amener chez nous. La vieille Égypte bordait ses routes d'obé-
« lisques, comme nous les nôtres de peupliers.... En vérité, je ne sais
« ce que nous avons inventé ou perfectionné seulement. »

<div style="text-align:right">Théophile GAUTHIER.</div>

Quel dommage que, dans sa verve satyrique et dans ses regrets des temps anciens, M. Théophile Gauthier n'ait pas aperçu, reluisant au soleil sur deux faces de la base, en caractères dorés, mais pas ineffaçables, ces mots que j'hésite à répéter, empruntés à je ne sais quelle langue barbare ! (seraient-ce encore des hiéroglyphes?) :

HALAGE, VIREMENT ET ÉRECTION DE L'OBÉLISQUE.

O Académie des Inscriptions et Belles-Lettres, de quel sommeil dormiez-vous donc le 25 octobre 1836 !....

UNE BASTIDE EN PROVENCE.

Il s'en faut de beaucoup que toutes ces petites maisons connues sous le nom de *bastides*, disséminées entre Aix et Marseille, et surtout celles qui se groupent autour de la ville reine du commerce de l'Orient, aient l'apparence pittoresque si remarquable dans la bastide qui est sous nos yeux. Celle-ci même sort du genre commun, et par sa terrasse et sa situation, se rapproche un peu du casino italien. Je me figure d'ailleurs qu'elle domine la route de Nice, route qui rappèle les merveilles de Gênes et y conduit par l'élégante avenue de la Corniche.

Au reste, les fils de la Provence ne sont pas les seuls à aimer leurs prairies petites, mais si vertes, leurs arbres rares, mais si beaux, enfin leurs roches devenues si fertiles; les dessinateurs de tous les pays y distinguent encore bien des traits dignes de leur crayon ; et le naturaliste y retrouve avec joie tout près des marbres brillants et variés des montagnes, les plantes les plus parfumées, le pin maritime à qui suffisent quelques pouces d'une terre rougeâtre, les robustes yeuses, et tous ces arbustes croissant dans les fentes des rochers qui gardent si longtemps leurs feuilles sous cette heureuse température.

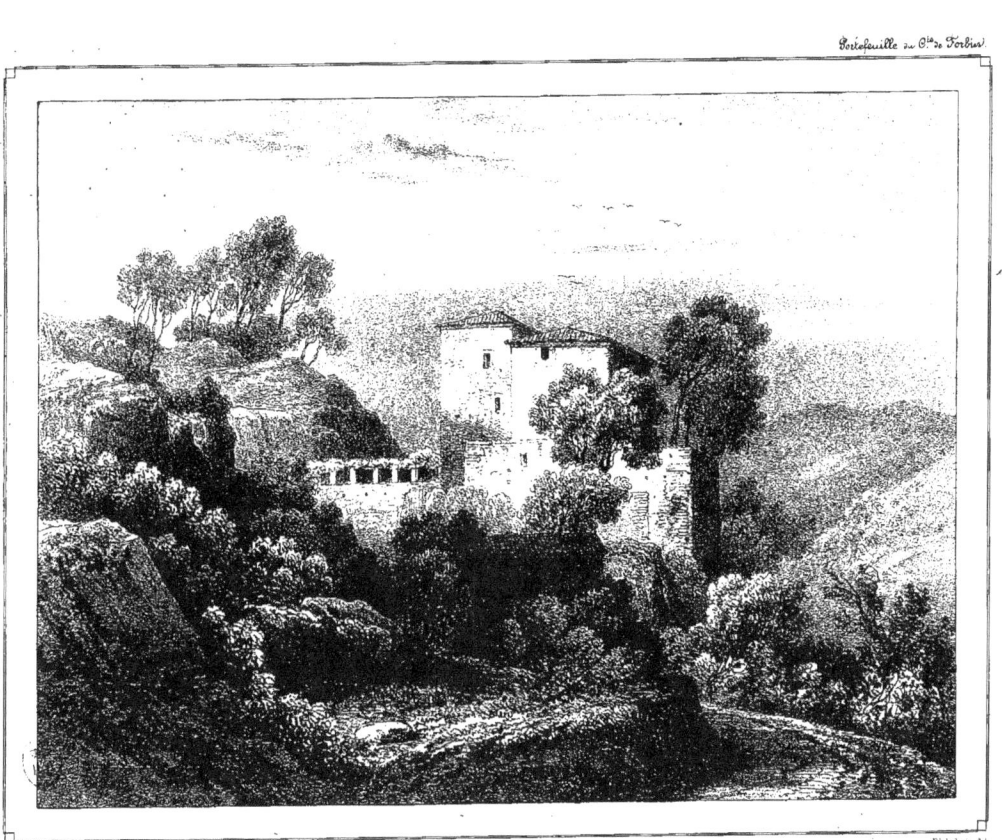

UNE BASTIDE EN PROVENCE.

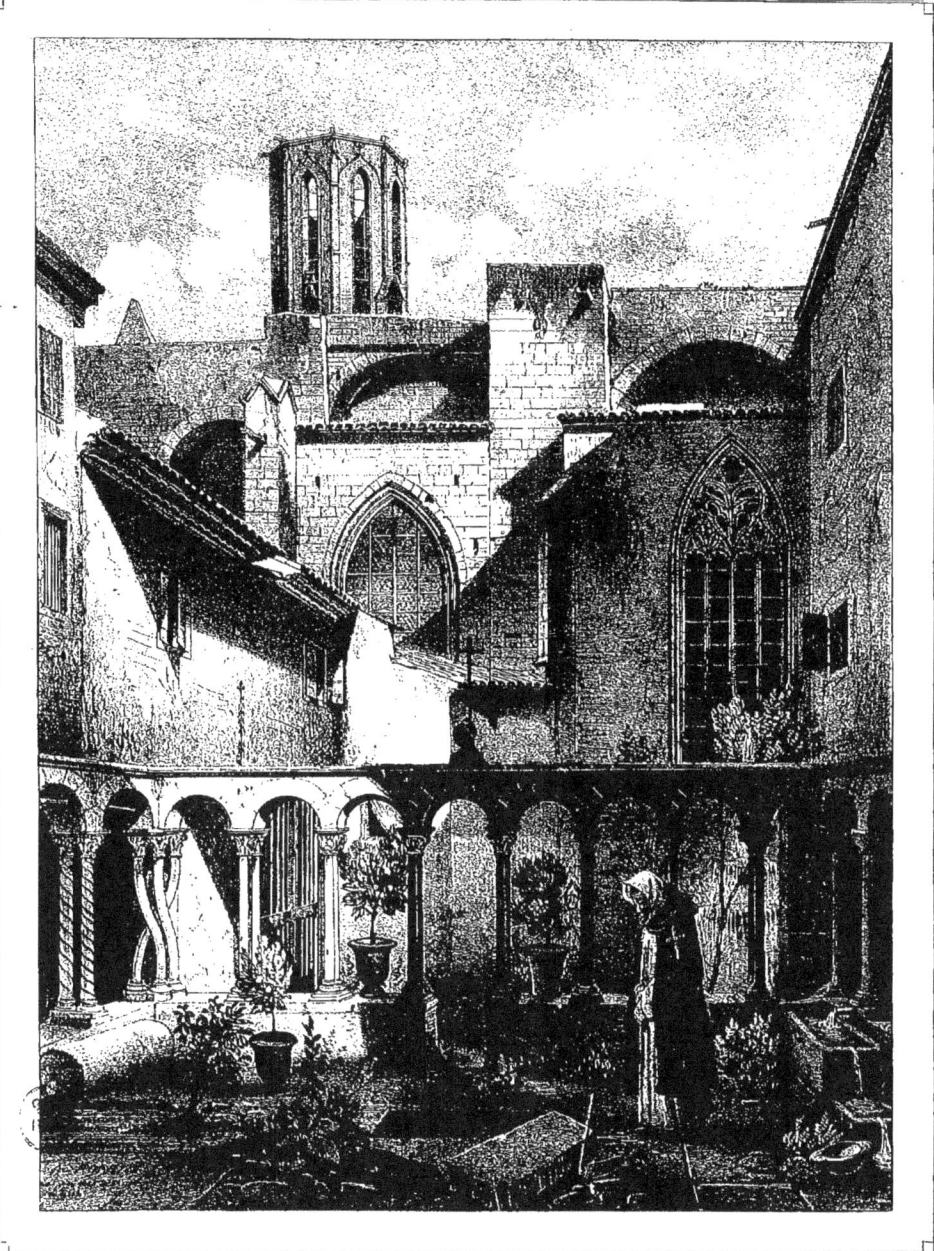

CLOÎTRE DE S.T SAUVEUR A AIX.

Je m'en souviens, dans ces bocages « où l'hiver indulgent attiédit son « haleine. » J'ai vu le lilas trompé par le soleil fleurir en décembre, et la cassie odorante se couvrir d'autant de houppes jaunes qu'à Naples.

> « O vallon fortuné !
> « Tel j'ai vu ton coteau de pampres couronné,
> « Que la figue chérit, que l'olive idolâtre,
> « Étendre en verts gradins son riche amphithéâtre. »
>
> <div style="text-align:right">Delille.</div>

LE CLOITRE DE SAINT-SAUVEUR A AIX.

Saint-Sauveur, antique église, dont le bon roi René fut nommé chanoine.

J'ai lu quelque part que Charles-Quint entra à cheval dans l'église de Saint-Sauveur, accompagné de sa cour et des chefs de son armée, que le chapitre le reçut avec les honneurs dus au rang suprême, et lui fit présent d'une statue de la sainte vierge, en argent, dont l'empereur avait admiré le travail.

Enfin, Marie de Médicis fut reçue dans cette même église, le 16 novembre de l'année 1600 ; et pendant que l'archevêque conduisait la reine au trône préparé pour elle, le maître du chœur, par une allusion plus galante que canonique, chanta l'antienne *Speciosa facta es et suavis* : « Vous avez été créée belle et pleine de douceur. »

Voilà ce que je sais de l'église ; voici ce que disait du tableau un critique anonyme qui, à son style et à la justesse de son appréciation, passa pour M. Gustave Planche.

« La vue intérieure du cloître de Saint-Sauveur, à Aix, est vrai-
« ment remarquable, on voit tout d'abord qu'on est dans un pays
« chaud : partout ailleurs cet espace étroit et renfermé entre de hautes
« murailles serait humide, noirci, verdâtre ; là, tout a une appa-
« rence de sécheresse. Les ombres sont transparentes, les demi-
« teintes lumineuses. Il y a sous un citronnier une fontaine qui raf-
« fraîchit l'air sans tremper le sol ; les constructions n'ont rien de
« dégradé ni de mousseux ; la lumière est claire, pénètre partout, illu-

« mine les derniers recoins. Cependant les plans sont distincts, le
« champ du tableau a toute la profondeur de l'espace : il y a là des dif-
« ficultés de métier dont ne se doute pas le vulgaire des spectateurs,
« et qui sont vaincues sans que l'effort paraisse. »

LA VIA APPIA.

> Pourtant je les ai vus, ces rivages si beaux
> Où le Tibre immortel coule entre des tombeaux ;
> J'admirai de ses bords la superbe misère.
> Delphine GAY. Poésies.

C'est vers Terracine que la via Appia conserve encore le plus de ces monuments qui la bordaient quand elle conduisait à Brindes, à la conquête de l'Orient, et à l'empire du monde. Rien ne parle plus éloquemment aux âmes rêveuses que cette route tumulaire et triomphale se dirigeant, après les palmiers des jardins de la ville, à travers des halliers solitaires, vers la frontière napolitaine ! Dans un de ces beaux jours si communs en Italie à la fin de l'automne, quand le soleil frappe de ses rayons les rochers d'Anxur, « et l'océan immense aux vagues apaisées[1]. » Le voyageur errant au milieu des chênes verts, des myrtes et des hautes bruyères qui cachent tant de vieux débris, cueille encore autour de lui les dernières fleurs de l'année ; puis il s'arrête et contemple les pavés de la voie antique attestant les grands travaux des hommes d'autrefois, les édifices circulaires ménagés par une bienfaisante prévoyance pour le repos du chemin, enfin les sépulcres en ruines qui semblent lui demander un pieux souvenir....

« Une femme d'esprit, me disait M. de Forbin, prétendit un soir,
« (était-ce malice ou coquetterie?) que je ne savais plus écrire ni pein-
« dre ; et que je ne publierais plus autre chose que les vieilles études
« de mon atelier, ou les ratures des billets-doux de ma jeunesse. Cette
« critique vraie ou fausse me piqua. J'écrivis le *Quaker de Philadelphie*,
« et je peignis d'imagination et de mémoire la *Voie Appienne*. »

[1] Sainte-Beuve. Consolations.

LE COMTE DE MARCELLUS.

FIN.

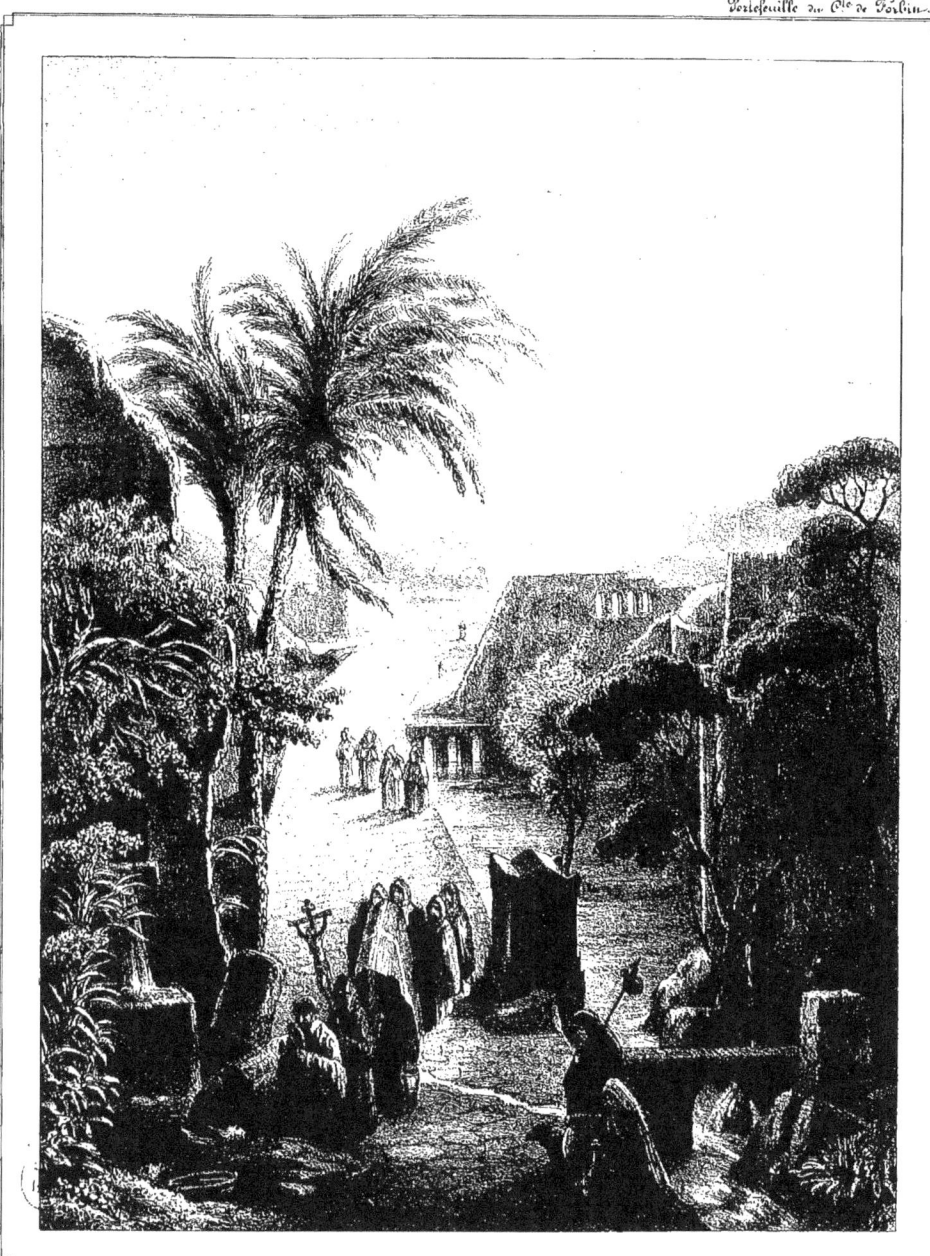

LA VIA APPIA.

www.ingramcontent.com/pod-product-compliance
Lightning Source LLC
Chambersburg PA
CBHW071544220526
45469CB00003B/911